白話芥子園

白話芥子園

第二卷·蘭竹梅菊

［清］巢勳臨本

孫永選　劉宏偉　譯

香港中和出版有限公司
www.hkopenpage.com

總
目

分

目

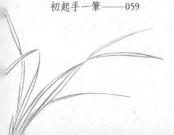

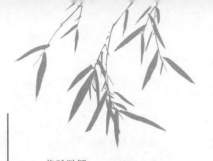

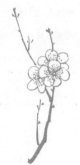

◎青在堂畫菊淺説

◎菊 譜

平頂長瓣花/ 193

◎古今諸名人圖畫

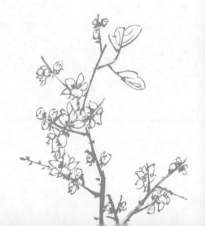

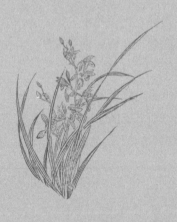

青在堂畫蘭淺說

宓草氏說：每一種圖譜之前，都要考證古人畫法，加入自己的想法。首先確立法度，然後是歌訣，然後是各種起手式，便於學者循序漸進，就像初學寫字，一定先從筆畫少的字寫起，再寫筆畫多的，從一筆兩筆到十幾筆不等。所以在起手式中，花葉和枝幹，從少瓣直到多瓣，從小葉直到大葉，從單枝直到多枝，各自以此類推。使初學者胸中眼中，就像學會了永字八法，即使是成百成千的字，也超不出這個範圍。希望學畫者從淺說逐漸深入探求，這樣就能超越技巧領悟到繪畫的規律了。

◎ 畫法源流

畫墨蘭從鄭思肖[1]、趙孟堅[2]、管道升[3]之後，繼承他們而崛起的，從來都不缺乏人才，而他們又分為兩派。一派是文人寄託情懷，他們的豪放飄逸的氣韻呈現在筆

端；一派是大家閨秀的傳神之作，她們的悠閒姿態浮現在紙上，都有各自的妙處。趙孟奎[4]和趙雍[5]用家法傳授，揚無咎[6]與湯正仲[7]則是舅舅和外甥之間傳承。楊維翰[8]與趙孟堅同時代，二人都字子固，而且都擅長畫蘭，不分高下。到了明代張寧[9]、項墨林[10]、吳秋林、周天球[11]、蔡一槐[12]、陳元素[13]、杜子經、蔣清[14]、陸治[15]、何淳之[16]，人才一批接一批地出現，真是墨硯生香，滋潤眾蘭，盛極一時。管仲姬之後，女流之輩爭相效仿。到明代的馬湘蘭[17]、薛素素[18]、徐翩翩、楊宛[19]，都是煙花巷中的麗人畫幽蘭。雖然這些人的身份讓蘭花蒙羞，但她們筆下的蘭花超凡脫俗，與尋常花草大不相同。

◎ 畫葉層次法

畫蘭全在於畫葉，所以先談畫葉。畫葉必須從起手一筆學起，一葉分三段，有釘頭鼠尾螳肚的說法。兩筆則交叉如鳳眼狀，三筆則從田字框的中心穿過，四筆、五筆應該夾雜折葉，下面包在蘭草根的外皮中，形狀像魚頭。叢生的蘭草葉多，要俯仰有致才能生動，葉子交叉但不重疊。必須明白蘭葉與蕙葉的不同，前者纖細柔順，後者粗壯勁健。畫蘭草入手的方法，大概就是這些。

◎ 畫葉左右法

畫葉有左右二式。不說畫葉，而說撇葉，就像寫字

用的撇法。運筆從左到右是順勢，從右到左是逆勢。初學要從順勢學起，方便運筆，也應該漸漸熟習逆勢，一直到左右二式都擅長，才能達到精妙的境界。如果拘泥於順勢，葉子只能偏向一邊，就不是完整的方法。

◎ 畫葉稀密法

蘭葉雖然只有幾筆，卻有風韻飄舉的儀態，就像雲霞般的衣服明月般的佩飾，瀟灑自由，沒有一點世俗氣。成叢的蘭，葉子要遮掩花，花後更要穿插葉子，雖然看起來像是從根部長出的，但不能和前面的蘭葉混雜。能做到意到筆不到的，才稱得上老手，必須仔細地效法古人。從三五片到幾十片蘭葉，葉子少卻不顯得單薄羸弱，葉子多卻不顯得糾結紛亂，自然就能繁簡適當了。

◎ 畫花法

畫花要學會俯仰、正反、含放等方法。花莖長在葉叢中，而花頭露出葉叢外，一定要有向背、高低的區別才不顯得重複累贅。花後用葉片襯托，花藏在葉中。偶爾也有伸出葉叢之外的，不可拘泥。蕙花雖然與蘭花形狀相同，但風韻比不上蘭花。蕙花是一根花莖挺立，四面着花，花開有先後，花莖挺直就像人站立，花頭沉重就像下垂，各有姿態。蘭蕙花瓣最忌諱像五指張開的形狀，一定要有掩映屈伸的姿勢。花瓣要輕盈宛轉，自相襯托

呼應。練習時間長了，方法熟練了，就能得心應手。開始按照方法練習，漸漸超出方法的約束，就算完美了。

◎ 點心法

蘭花點心，就像為美人點畫眼睛。眼波有情，能令整個人生動起來，點心是畫蘭花神韻的關鍵。畫花的精微之處全在這裡，又怎麼能夠輕視呢？

◎ 用筆墨法

元代僧人覺隱說：「用喜悅的心態畫蘭，用憤怒的心態畫竹。」因為蘭葉翩翩若飛，花蕊舒放伸展，有歡喜的神態。凡是初學一定從練筆開始，執筆要懸腕，用筆自然輕便合適，筆畫遒勁圓潤活潑。用墨濃淡要合乎法度，畫葉適合用濃墨，畫花適合用淡墨，點花心適合用濃墨，花莖、花苞都適合用淡墨，這是常規的方法。如果要畫彩色花卉，更需要了解正面葉適合用濃墨，反面葉適合用淡墨；前面的葉子適合用濃墨，後面的葉子適合用淡墨。應當作進一步的探求。

◎ 雙鉤法

畫蘭蕙用勾勒的方法，古人已經用了，但屬於雙鉤白描，這也是畫蘭的一種方法。如果為了更逼真地描繪蘭花的形狀顏色，用青綠點染，反而失去了蘭花的自然

天真，沒了風韻。但雙鈎法在畫蘭的眾多方法中又是不可或缺的，所以就把這種方法附在後面。

◎ 畫蘭訣（一）

畫蘭精妙處，氣韻最為先。墨要用精品，水要用新泉。硯台要洗淨，畫筆忌雜亂。先學四葉法，訣竅在長短。一葉配合好，嫵媚又嬌妍。各在葉邊交，再添葉一片。第三片葉要居中，第四片葉要簇擁，再增兩葉才完全。墨要分成兩種色，用墨濃淡可循環。花瓣要用淡墨畫，乾枯墨畫花蕚鮮。運筆快速如閃電，最忌動作太遲緩。蘭花生動靠姿勢，正面背面傾斜偏。要想都合適，分佈要自然。花苞三個花五朵，聚攏一處顏色鮮。迎風擺動陽光下，花蕚優美又鮮豔。帶霜或者雪中立，葉子半垂像冬眠。花枝花葉相搭配，就像鳳凰舞翩翩。花頭花蕚要瀟灑，要像蝴蝶正飛遷。外殼表皮來打扮，碎葉堆積地上亂。畫石要用飛白法，一塊兩塊在旁邊。其他例如車前草，可以畫在地坡前。或畫翠竹來裝點，畫上一竿或兩竿。為助畫面真實感，荊棘生在花旁邊。畫蘭師法趙松雪，唯此才能得真傳。

◎ 畫蘭訣（二）

畫蘭先要撇出葉，手腕力度要輕盈。兩片葉要分長短，叢生蘭花要縱橫。折葉垂葉當順勢，俯仰情態自

然生。要想花葉分前後，墨色深淺要分明。畫花以後補畫葉，積聚外皮要包根。淡墨畫花要高出，柔軟枝條莖來承。花瓣要分向和背，姿態務必要輕盈。花莖藏在花葉內，花開濃墨點花心。花朵全開才上仰，花朵初開要斜傾。花喜陽光爭朝向，風中就像笑臉迎。低垂枝條像帶露，抱團花蕊含馨香。五個花瓣別像掌，要像手指有屈伸。佩蘭花莖要直立，佩蘭葉子要勁挺。四面外形要收放，枝頭逐漸添花英。幽姿出自手腕下，筆墨為它傳神情。

註釋

1. 鄭思肖 (1241 年—1318 年)，字憶翁，號所南，連江 (今福建福州連江縣) 人。宋末詩人、畫家。代表作有《心史》等。

2. 趙孟堅 (1199 年—1264 年)，字子固，號彝齋，宋宗室，吳興 (今浙江湖州) 人。南宋畫家，代表作有《墨蘭圖》《墨水仙圖》等。

3. 管道升 (1262 年—1319 年)，字仲姬，德清茅山 (今浙江湖江德清縣東部) 人，元代女書法家、畫家、詩詞創作家，擅畫竹蘭，代表作有《墨竹圖》《水竹圖》等。

4. 趙孟奎 (生卒年不詳)，字文耀，號春谷，南宋書畫家，善畫竹石蘭蕙。

5. 趙雍 (1289 年—1369 年)，字仲穆，趙孟頫次子，浙江湖州人。元代書畫家，書畫繼承家學。

6. 揚無咎 (1097 年—1171 年)，字補之，號逃禪老人，清江 (今江西樟樹) 人。南宋詞人、畫家，擅長畫墨梅。

7. 湯正仲 (生卒年不詳)，字叔雅，號閒庵，揚無咎外甥，江西人，南宋畫家。

8. 楊維翰 (生卒年不詳)，字子固，號方塘，浙江諸暨人，明朝書畫家，善畫墨竹，著有《藝遊略》等。

9. 張寧 (1426年—1496年)，字靖之，號方洲，浙江海鹽人。擅長詩文書法，著有《方洲集》等。

10. 項墨林 (1525年—1590年)，原名項元汴，字子京，號墨林，浙江嘉興人。明朝收藏家、鑒賞家，代表作有《墨林山人詩集》《蕉窗九錄》等。

11. 周天球 (1514年—1595年)，字公瑕，號幻海，江蘇蘇州人。明代書畫家，代表作有《明周天球行書七言律詩軸》《明周天球墨蘭卷》等。

12. 蔡一槐 (生卒年不詳)，字景明，福建晉江人。明代官員，擅長小楷行草、墨蘭竹石。

13. 陳元素 (生卒年不詳)，字古白，號素翁，江蘇蘇州人。明代書畫家、文學家，代表作有《墨蘭圖》《致思曠哲兄尺牘》等。

14. 蔣清 (生卒年不詳)，字冷生，江蘇丹陽人，擅畫蘭竹。

15. 陸治 (1496年—1576年)，字叔平，自號包山，吳縣 (今江蘇蘇州) 人。明代畫家，隸屬吳門畫派，代表作有《雪後訪梅圖》《仙圃長春圖》等。

16. 何淳之 (生卒年不詳)，字仲雅，號太吳，江寧 (今江蘇南京) 人，明代書畫家。

17. 馬湘蘭 (1548年—1604年)，本名是馬守貞，字玄兒。明朝詩人、畫家，秦淮八豔之一，代表作有《墨蘭圖》等。

18. 薛素素 (生卒年不詳)，字潤卿，江蘇吳縣人。明朝詩人、書畫家，代表作有詩集《南游草》等。

19. 楊宛 (不詳—1644年)，字宛若，明末金陵秦淮名妓。

蘭 譜

◎撇葉式

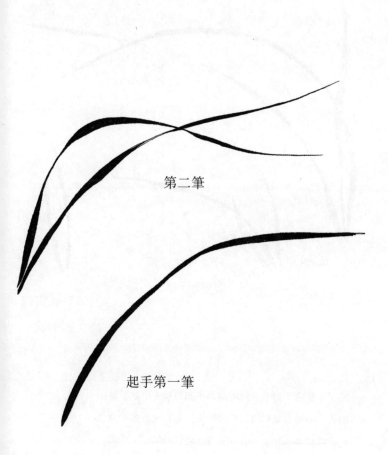

第二筆

起手第一筆

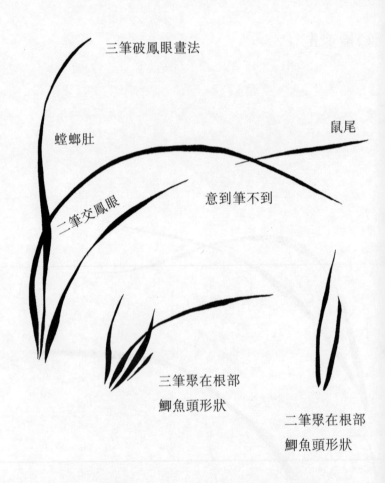

三筆破鳳眼畫法

鼠尾

螳螂肚

意到筆不到

二筆交鳳眼

三筆聚在根部
鯽魚頭形狀

二筆聚在根部
鯽魚頭形狀

凡是畫蘭花，切不可每一片葉子都勻稱。要隨手撇
開去，不妨似斷似續，意雖到筆卻不到。筆畫有的
粗得像螳螂的肚子，有時細得像老鼠的尾巴，筆畫
輕重適當，得心應手，展現各自的妙處。

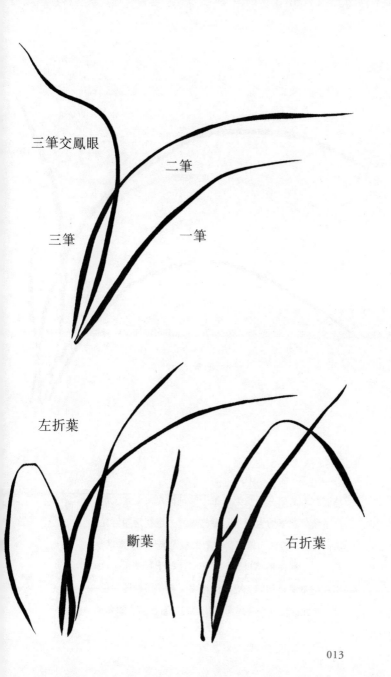

三筆交鳳眼

二筆

三筆

一筆

左折葉

斷葉

右折葉

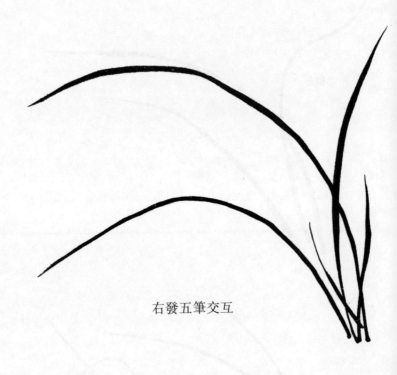

右發五筆交互

前面起手的第一筆到第三筆，都是從左向右畫，是
為了便於初學的人順手易撇的緣故。現在講如何從
右向左畫的方法，以便學習時由易到難，循序漸進。
凡畫蘭，應使根部相聚，即使多達數十片葉子，也
不可把葉畫得相同，更不能混亂。濃墨淡墨運用得
當，彼此穿插佈局合理。這些都在於自己用心領會。

凡是畫兩叢蘭草，一定要知道有主賓關
係，相互照應。在畫面的半空處畫花。
根邊的小葉子又叫「釘頭」，不能畫太多。
勤加練習，就能熟能生巧了。

兩叢交互

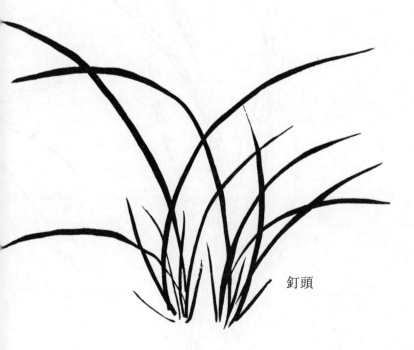

釘頭

◎雙鈎葉樣式

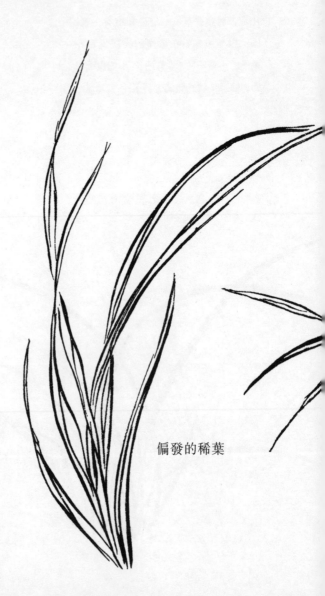

偏發的稀葉

凡畫蘭，不過疏密兩種體式。密體最忌
諱的是纏結，疏體最忌諱的是笨拙。

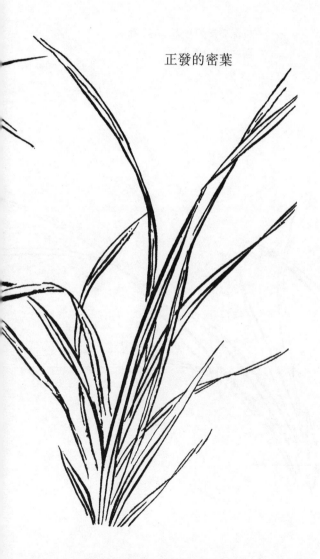

正發的密葉

折葉要撇折有力，剛中帶柔，
勁折中帶有婉轉。

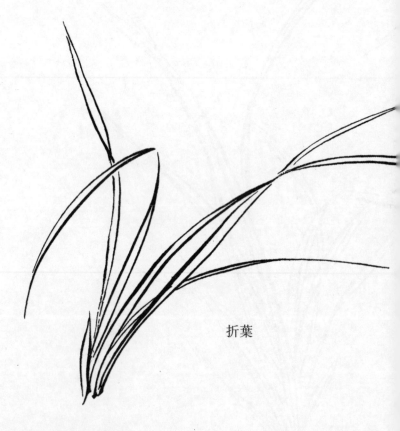

折葉

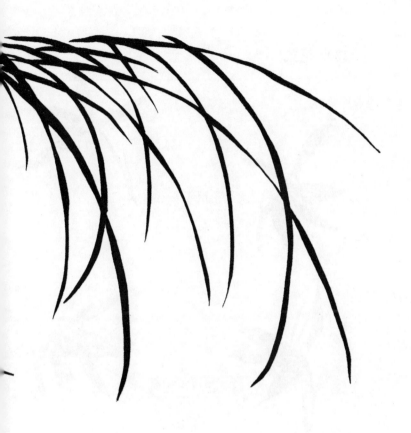

◎撇葉倒垂式

鄭所南好畫懸崖上倒垂的蘭花，這裡畫的是蕙葉。
凡畫蘭要區分開草蘭、蕙蘭、閩蘭三種蘭花。蕙葉
大都偏長，草蘭葉子長短不齊，閩蘭葉子寬大而挺
勁。草蘭、蕙蘭春天開花，閩蘭夏天開花。春蘭的
葉片更加嫵媚多姿，因此文人們更喜歡畫春蘭。

◎寫花式

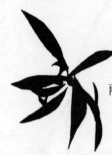

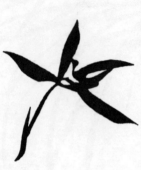

兩朵花反正相背

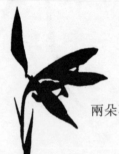

兩朵花反正相向

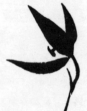

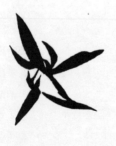

兩朵花俯仰相向

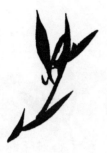

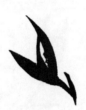

正面初開

畫花以五瓣為標準，正面的花瓣寬，側面的花瓣窄，用濃墨點染花心。花形正中的是正面花，中瓣從花梗部位露出的是背面花，花心都集中在花頭一側的是側面花。

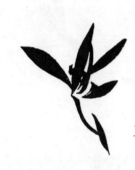

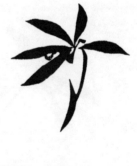

正面全開

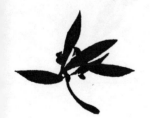

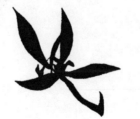

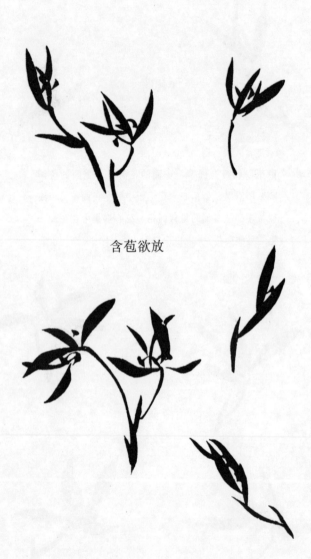

含苞欲放

◎點心式

蘭花心的三點像「山」字。有的正有的反，有的仰有的側，要根據蘭瓣的變化靈活運用。這是常規的畫法，至於有三點順帶為四點的，是在鄰瓣或眾花叢中，為了避免雷同，不妨打破常規。畫佩蘭點染花心的方法與這相同。

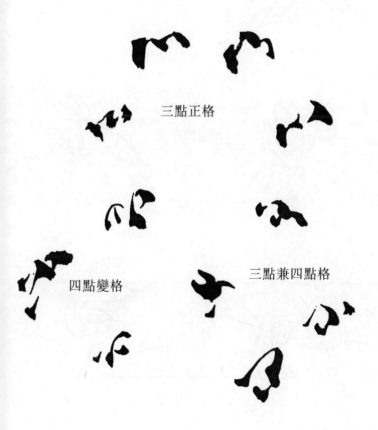

三點正格

三點兼四點格

四點變格

◎雙鈎花式

全開放的花側面

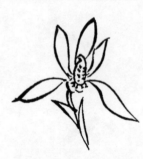

向上的花的
反面和正面

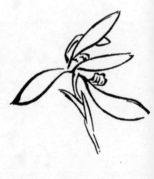

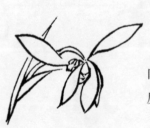

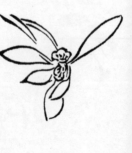

向下的花的
反面和正面

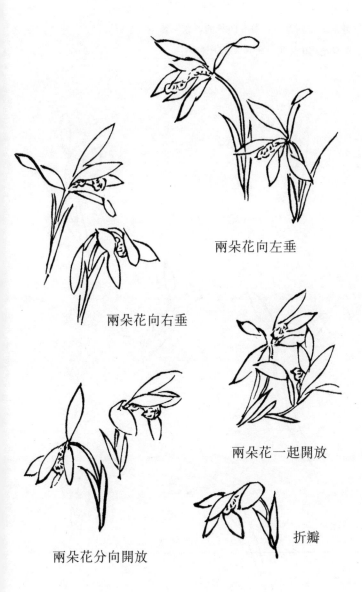

兩朵花向左垂

兩朵花向右垂

兩朵花一起開放

兩朵花分向開放

折瓣

畫蘭蕊有兩筆、三筆、四筆的區別，蕊
莖從花苞中長出，與其他花一樣。

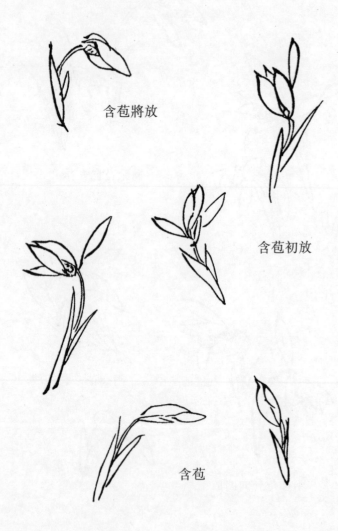

含苞將放

含苞初放

含苞

026

◎寫蕙花式

墨花發莖

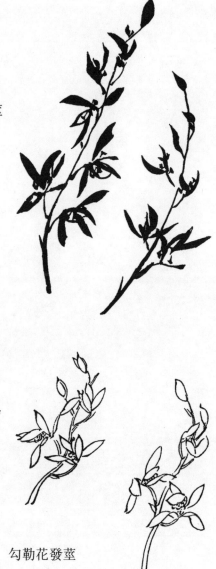

勾勒花發莖

古今諸名人圖畫

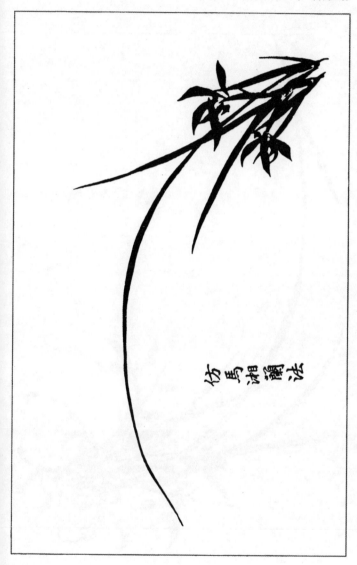

仿馬湘蘭法

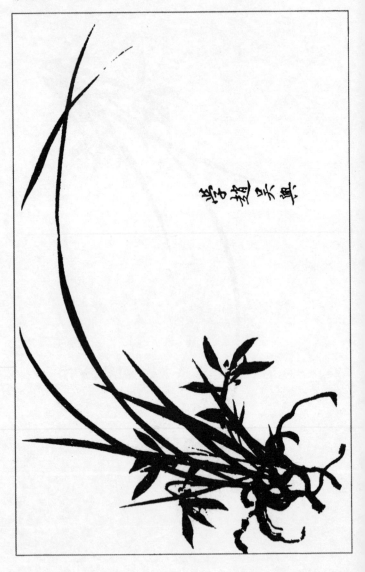

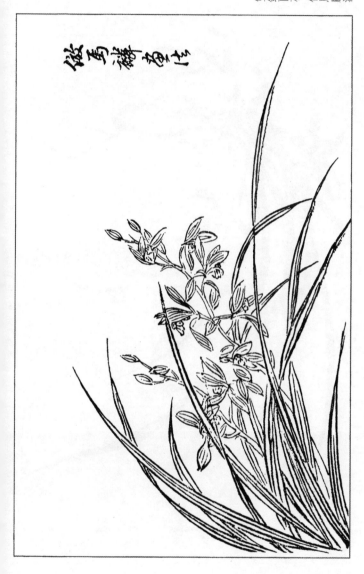

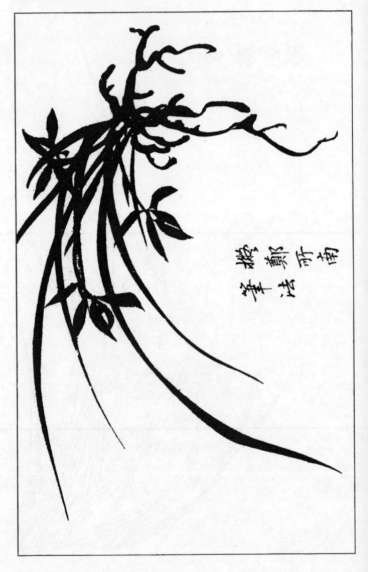

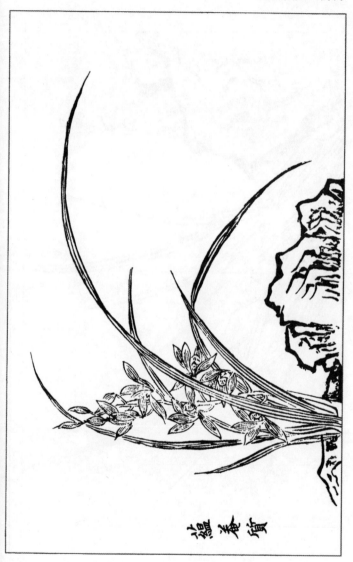

雙鈎垂蘭 臨文徵明

白陽山人

仿唐寅 蕙墨風舞

039

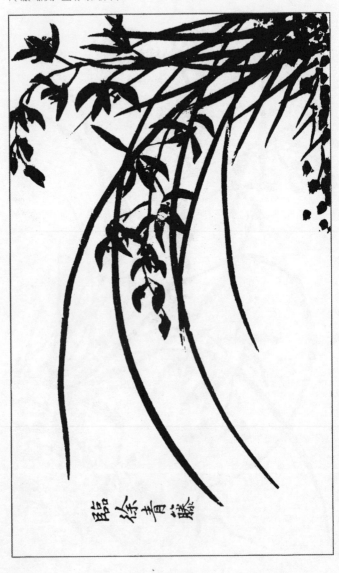

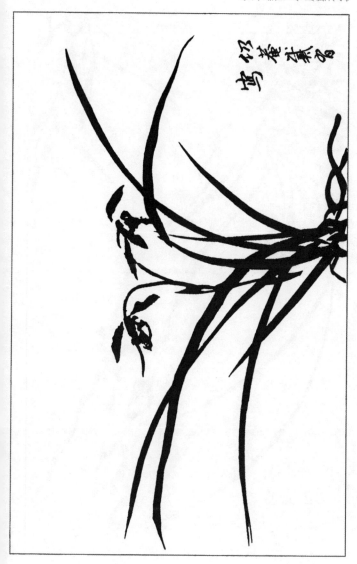

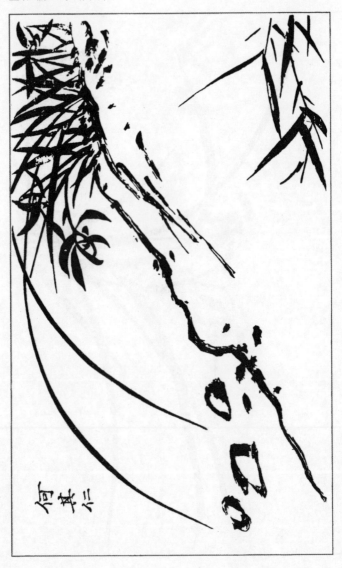

竹下墨蘭　王穀祥寫

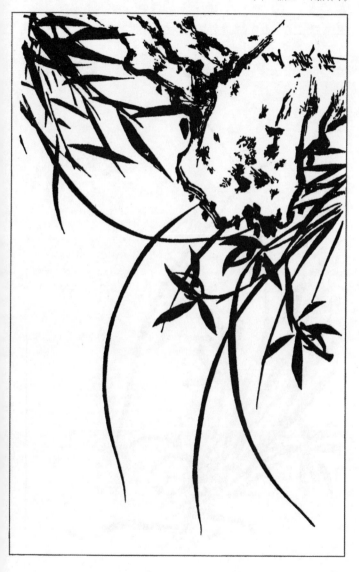

王穀祥

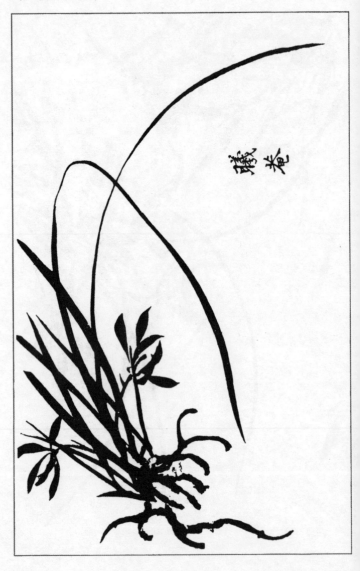

青在堂畫竹淺說

◎ 畫法源流

　　李衎[1]在《竹譜》中自稱畫墨竹初學王曼慶[2]，得到黃華老人[3]的真傳。黃華畫竹是私自學習文同[4]的，因尋求得文同的真跡，窺見了其中的奧妙，於是更進一步了解古人勾勒着色的方法。上溯王維、蕭悅[5]、李頗、黃筌[6]、崔白[7]、吳元瑜[8]等人，認為在文同之前，畫竹只流行勾勒着色之法。有人說：五代有婦人李氏，描畫月光下窗上的竹影，開始創立了畫墨竹的方法。據考證，孫位[9]、張立[10]已經因為畫墨竹而聞名唐代，可見畫墨竹方法的創立要早於五代。黃庭堅說：「吳道子畫竹，不加彩色，已經很像竹子的形貌。」似乎表明畫墨竹的方法創始於吳道子，墨竹與勾勒竹兩種畫法，唐人都擅長。從文同開始才有了專畫墨竹的名家。他的出現就像皓日當空，使小火炬的光芒全部黯然失色。師承文同墨竹法的人，每一個朝代都有，同時代的蘇軾也以他為師。當時師法

文同的，往往也同時學習蘇軾。他們就像是一盞明燈中分出的兩支燈焰，光芒照耀古今。金代的完顏璹[11]，元代的李衎父子、自然老人[12]、樂善老人[13]，明代的王紱[14]與夏昶[15]，就像佛教一花開五葉的傳法歷程一樣，薪火相繼。所以文同、李衎、丁權[16]都曾撰寫竹譜來傳播這一派的畫法，可謂盛極一時。其中宋克[17]畫砵竹，程堂[18]畫紫竹，解處中[19]畫雪竹，完顏亮[20]畫方竹，都是超越眾竹譜的別的流派，就像禪宗裡有「散聖」一樣。

◎ 畫墨竹法

畫竹先畫竿，畫竿要預留畫節的位置，竹梢分節要短，到竹竿中部漸漸加長，再到根部又漸漸開始變短。畫竿忌臃腫、太枯、太濃，忌分節長短一致。竹竿兩頭要像劃界一樣清晰。畫節要上下相承接，形狀像半圓，又像沒有點的「心」字。離開地面五節，就開始生枝生葉。畫竹葉時蘸墨要飽，一筆下去，不能停留不動，葉形自然堅挺利落，既不像桃葉也不像柳葉，筆畫的輕重要做到心手相應。畫「个」字三筆要破開，畫「人」字兩筆要向兩邊分開。結頂的枝葉要像鳳凰的尾巴一樣緊密聚集，左右看顧，相互對齊並保持均衡，每一根竹枝都附着在竹節上，每一片葉子都長在竹枝上。風晴雨露，各有姿態；反正俯仰，各有形態；轉側起伏，各有理法。一定要悉心探求，自然能得到畫竹的方法。如果一根竹

枝的安排不妥當，一片竹葉的安排不合適，就會成為一整塊美玉上的斑點了。

◎ 位置法

畫墨竹的章法全在幹、節、枝、葉這四者上面。如果不依照規矩，就是白費工夫，最終也難以成就畫作。大凡蘸墨有深淺，下筆有輕重，順筆逆筆交互往來，要清楚它的來龍去脈。從筆墨的濃淡粗細，就可以看出它的枯萎和繁茂。生發枝條佈置葉片，要做到互相應承。黃庭堅說：「發枝不能應節，亂葉無從着枝。」必須每一筆都有活力，每一面都生動自然。四面都秀美，枝葉像活的一般，才是完美的竹子。但古今畫墨竹的人雖多，能得到門徑的人卻很少。不是失之於簡單粗率，就是失之於繁複雜亂。有的竹根、竹幹畫得很好，但竹枝、竹葉安排錯誤；有的佈局還可以，但向背安排違背法度；有的葉子像刀切一般整齊，有的身形像木板一樣平直。粗俗雜亂，難以勝舉。其中即使有稍稍區別於常人的，但也僅能做到「盡美」，至於「盡善」，恐怕就做不到了。只有文同憑着天賦才華，與生而知之的聖人比肩，下筆如有神助，完美渾然天成，馳騁於法度之中，逍遙在世俗以外，隨心所欲卻不超越準則。後學者不要陷在俗風惡習之中，一定要知道哪些東西是最重要的。

◎ 畫竿法

　　畫竿如果只畫一兩竿，墨色就可隨便一點。但如果畫三竿以上，前面的用墨就要濃些，後面的用墨依次要淡些。如果墨色一致，就不能區分前後了。從竹梢到竹根，雖是一節一節畫成，但筆意要連貫。整竿分節，根部、梢部要短些，中間逐漸加長。每竿的墨色要均勻，運筆要平直，兩邊要圓渾周正。如果用筆臃腫歪斜，墨色不均勻，粗細濃枯混雜，甚至分節留空長短相同，都是畫竹的禁忌，千萬不可觸犯。常見世俗人用菖蒲、細布、槐樹皮，或者把紙摺疊後再蘸墨畫竿，不管根、梢，都一樣粗細，用筆呆板平淡，毫無竹竿的圓潤立體感。只能惹人發笑罷了，千萬不可效仿。

◎ 畫節法

　　竹竿畫成之後，畫節是最難的部分。上一節要覆蓋下一節，下一節要承接上一節。中間雖然是斷開的，筆意卻要連貫。上一筆兩頭翹起，中間凹下，形狀像稍微彎曲的月牙，便能看出竹竿渾圓的感覺。畫下一筆根據上一筆的筆意，用同樣的辦法承接上去，上下筆意自然連貫。節空不能兩端同樣寬，也不能同樣窄。同樣寬看起來像圓環，同樣窄就會顯得拘謹刻板。節端不能太彎，也不能相距太遠。如果太彎看起來就像骨節，如果相距太遠，上下節之間的筆意就無法貫通，竹子也就沒有生氣了。

◎ 畫枝法

畫枝各自有各自的名稱，生葉的地方叫丁香頭，交叉的地方叫作雀爪，直枝叫釵股，從枝頭往枝杈畫叫垛疊，從枝杈往枝頭畫叫迸跳。下筆一定要剛勁有力圓潤遒勁，筆意連綿不斷，運筆要迅速，不能緩慢。老枝挺拔而起，竹節大且枯乾消瘦；嫩枝就顯得柔和且順滑，竹節小且顯得豐滿潤滑。竹葉多就枝條下壓，竹葉少就枝條上仰。畫風吹拂下的竹枝和雨中的竹枝可以觸類旁通，也要懂得臨時變通，不能千篇一律。尹白和宋鄄王趙楷是根據竹枝的形狀畫竹節，既然不是常規的畫法，如今也就不敢取用了。

◎ 畫葉法

畫竹葉下筆要雄健流利，重按輕提，一筆帶過，稍加停頓，葉片就顯得遲鈍寬厚而不鋒利了。這是畫竹子最難的一關，缺少了這一項功夫，就不再是真正的墨竹了。畫竹葉有所忌諱，後學者一定要了解。粗大的忌諱像桃葉，纖細的忌諱像柳葉。一片竹葉忌諱獨自生出，兩片竹葉忌諱並排而立，三片竹葉忌諱交叉如「又」字，四片竹葉忌諱編排如「井」字，五片竹葉忌諱像手指或如蜻蜓。露中的竹葉濕潤，雨中的竹葉低垂，風中的竹葉翻轉，雪中的竹葉受壓。它們或反或正或低或昂，各有姿態，不能一概塗抹，否則就和染黑絹沒有甚麼區別了。

◎ 勾勒法

先用柳木炭條勾出虛線竹竿，再分出左右的枝梗，然後用墨線勾葉。葉子畫成之後，再根據用炭條所勾勒的竿、枝、節的位置，依次畫出，使枝頭的鵲爪和葉子都能完全銜接。要注意各部分之間的穿插避讓，才能看出層次。竹竿前後的墨色用濃淡墨勾勒，前面的要濃些，後面的要淡些。這是勾勒竹子的方法。它的陰陽向背、立竿畫葉的方法和畫墨竹的方法相同，可以類推。

◎ 畫墨竹總歌訣

黃老初傳勾勒竹，東坡與可始用墨。李氏窗間描竹影，息齋夏呂皆此體。幹如篆，節如隸，枝如草書葉如楷。筆法相傳不用多，四體精熟要掌握。絹紙要好墨要淡，筆毫要純不分叉。未下筆時意先行，枝枝葉葉一幅中。起筆寫「分」再寫「个」，疏處空來墮處墮。墮處切記別模糊，疏處要畫枝來補。風竹狀態幹要挺。墮枝上翻幹要偏。竹葉翩翻如鴉飛，雨竹橫畫似睡眠。晴竹體態像「人」字，嫩竹一排老竹分。起筆枝頭用小葉，結頂還要用大葉。帶露之竹似雨竹，晴竹不斜雨不如。結尾要露一梢長，穿破葉叢枝頭曲。畫雪竹要貼油布，雨枝要向下垂伏。布邊染成巨齒狀，揭開油布雪滿枝。畫法要統一，竹病要牢記。執筆高懸腕，運筆要爽利。心意懶散不要畫，要等心神安靜時。忌鼓架，忌對節，忌編籬，

忌逼邊。井字蜻蜓人手指，瞖眼桃葉和柳葉。下筆畫時別打怵，或快或慢念口訣。畫到廢筆積成山，何怕奧妙不能窮？老幹高畫長梢拂，經歷冰雪比金玉。風晴雨雪月煙雲，歲寒高節藏在心。湘江景，淇園趣，娥皇故事七言句，萬竿千畝總合宜，墨客騷人寫遭遇。

◎ 畫竿訣

竹竿中長上下短，只要節彎竿不彎。每竿畫節別並列，筆墨濃淡仔細觀。

◎ 點節訣

竹竿畫成先點節，濃墨點節最分明。或俯或仰要圓潤，竹枝應從竹節生。

◎ 安枝訣

安排竹枝分左右，萬萬不可偏一邊。竹梢畫成鵲爪形，全竹形象現筆端。

◎ 畫葉訣

畫竹有訣竅，畫葉為最難。葉葉生筆底，片片出指端。老嫩葉區別，陰陽葉互摻。竹枝先承葉，竹葉要遮竿。葉葉相疊加，姿勢如飛仙。一葉忌孤懸，二葉忌並肩。三葉忌聚首，五葉忌列班。春來嫩枝要上仰，夏季

濃蔭在下邊。秋冬要有霜雪姿，可與松梅結伴三。天氣放晴枝葉俯，風雨交加墜下邊。順風枝葉不可「一」字排，帶雨枝葉不作「人」字列。應該交叉並掩映，最忌排比和重疊。要分前枝和後枝，須別濃墨和淡墨。畫葉有四忌，兼忌成排偶。尖葉不像蘆，細葉不似柳。三葉不作「川」字形，五葉不似五指手。畫葉起手於一筆，一筆生發二和三。「分」字「个」字疊相加，位置還要仔細安。中間安插側面葉，還須細筆來拼完。並排緊挨要打破，筆畫雖斷意要連。畫竹先畫竿，畫枝把節點。前代畫竹者，口訣有流傳。畫竹有法度，關鍵在畫葉。前人有口訣，今編為長歌。內容再擴展，用來傳法則。

註釋

1. 李衎（1245年—1320年），字仲賓，號息齋道人，薊丘（今北京市）人，元代畫家，擅長畫竹，代表作有《四清圖》《沐雨圖軸》等。

2. 王曼慶（生卒年不詳），字禧伯，自號澹游，王庭筠之子，金代書畫家。

3. 黃華（1151年—1202年），即王庭筠，字子端，號黃華老人，別號雪溪，遼東（今遼寧省境內）人。金代書畫家，代表作《幽竹枯槎圖》等。

4. 文同（1018年—1079年），字與可，號笑笑居士，梓州永泰縣（今四川鹽亭縣東北面）人。北宋畫家，畫竹名家，代表作有《墨竹圖》《丹淵集》等。

5. 蕭悅（生卒年不詳），蘭陵（今山東蒼山縣蘭陵鎮）人，唐代畫家，官至協律郎，代表作有《梅竹鷓鴣圖》《烏節照碧圖》等。

6. 黃筌（903 年—965 年），字要叔，四川成都人。五代西蜀宮廷畫家，善寫生花鳥，代表作有《寫生珍禽圖》。

7. 崔白（1004—1088），字子西，濠梁（今安徽鳳陽）人。北宋畫家，擅長花鳥畫，代表作有《寒雀圖》《雙喜圖》等。

8. 吳元瑜（生卒年不詳），字公器，京師（今河南開封）人，北宋畫家，代表作有《寫生牡丹圖》等。

9. 孫位（生卒年不詳），又名孫遇，號會稽山人，東越（今浙江境內）人。唐代畫家，代表作有《說法太上像》《維摩圖》等。

10. 張立（1219 年—1286 年），長清（今山東濟南）人，晚唐畫家，擅畫墨竹。

11. 完顏璹（1172 年—1232 年），本名壽孫，世宗賜名為璹，字仲實，自號樗軒居士，擅長草書和詩文。

12. 自然老人（生卒年不詳），元代畫家，擅長畫竹和禽鳥。

13. 樂善老人（生卒年不詳），元代詩人、畫家。

14. 王紱（1362 年—1416 年），字孟端，號友石生，別號九龍山人，江蘇無錫人。明代畫家，吳門畫派先驅，代表作《燕京八景圖》《瀟湘秋意圖》等。

15. 夏昶（1388 年—1470 年），字仲昭，號自在居士、玉峰，江蘇崑山人。明代畫家、官司員，擅長畫竹，代表作有《湘江風雨圖卷》《滿林春雨圖軸》等。

16. 丁權（生卒年不詳），字子卿，會稽（今浙江紹興）人，宋代畫家，著有《竹譜》。

17. 宋克（1327 年—1387 年），字仲溫，號南宮生，長洲（今江蘇蘇州）人。明代書畫家，代表作有《急就章》、《公讌詩》等。

18. 程堂（生卒年不詳），字公明。眉山（今四川眉山）人，善畫墨竹。

19. 解處中（生卒年不詳），江南（今長江以南地區）人，五代時期南唐畫家，擅長畫竹，尤其是雪中的竹子。

20. 完顏亮（1122 年—1161 年），字元功，金朝第四位皇帝，能詩善文。

竹譜

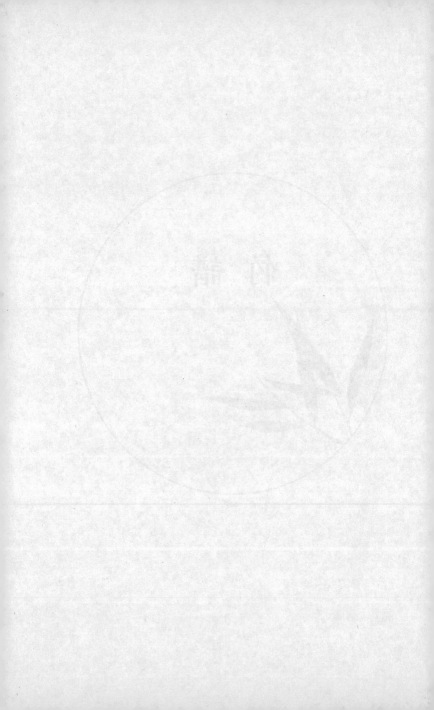

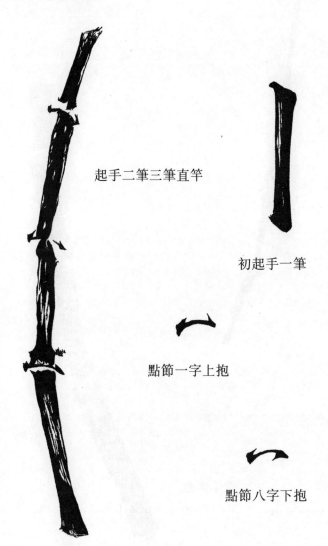

◎發竿點節式

起手二筆三筆直竿

初起手一筆

點節一字上抱

點節八字下抱

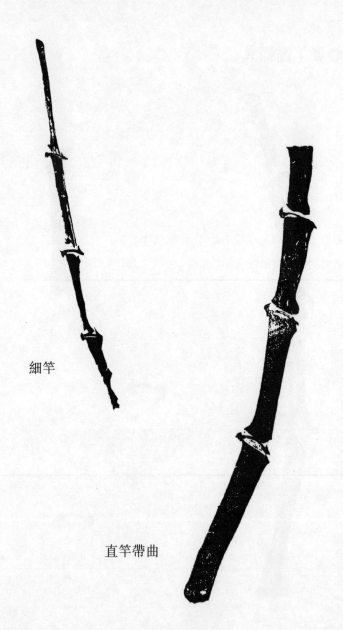

細竿

直竿帶曲

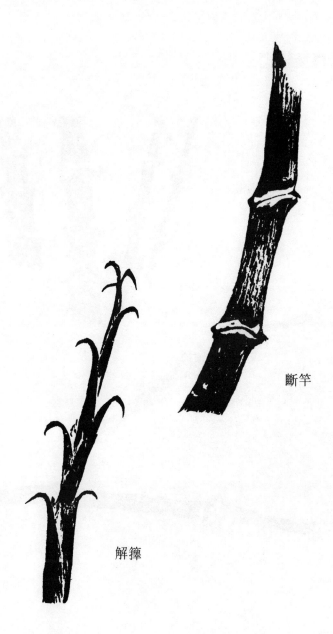

斷竿

解籜

◎發竿式

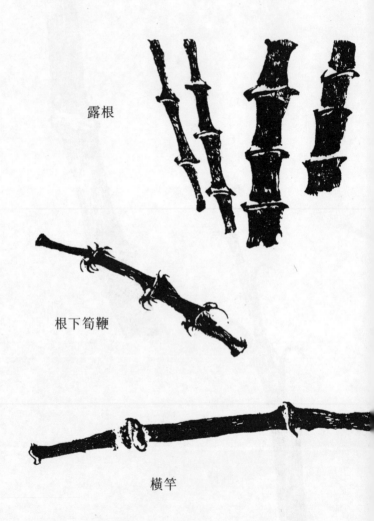

露根

根下筍鞭

橫竿

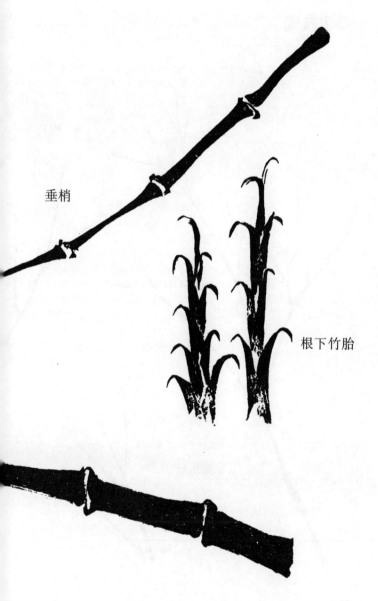

垂梢

根下竹胎

◎生枝式

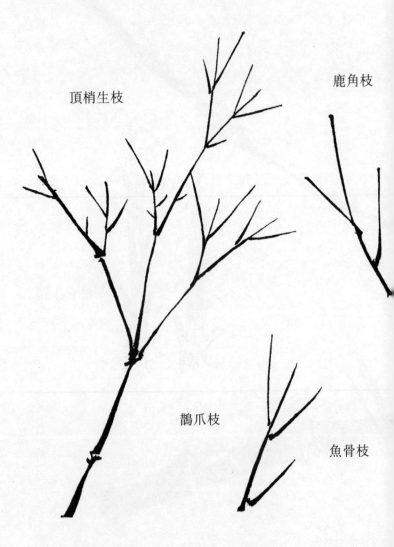

鹿角枝

頂梢生枝

鵲爪枝

魚骨枝

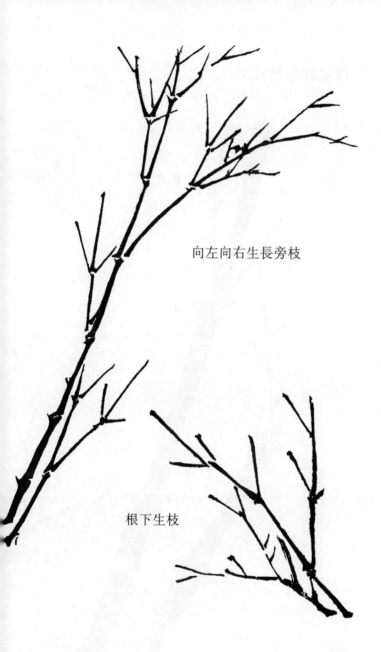

向左向右生長旁枝

根下生枝

◎發幹生枝式

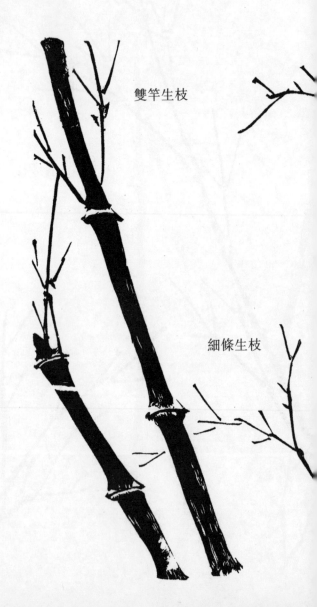

雙竿生枝

細條生枝

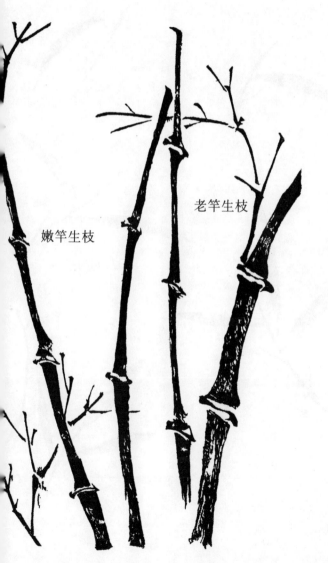

老竿生枝

嫩竿生枝

◎佈仰葉式

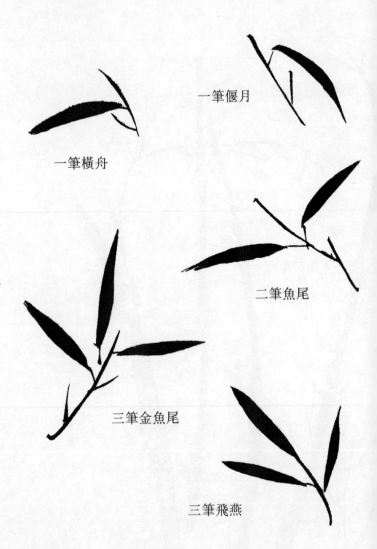

一筆偃月

一筆橫舟

二筆魚尾

三筆金魚尾

三筆飛燕

四筆交魚尾

五筆交魚雁尾

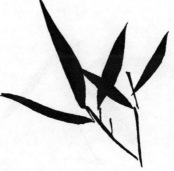

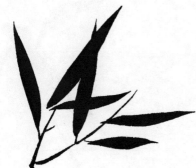

六筆雙雁

◎佈偃葉式

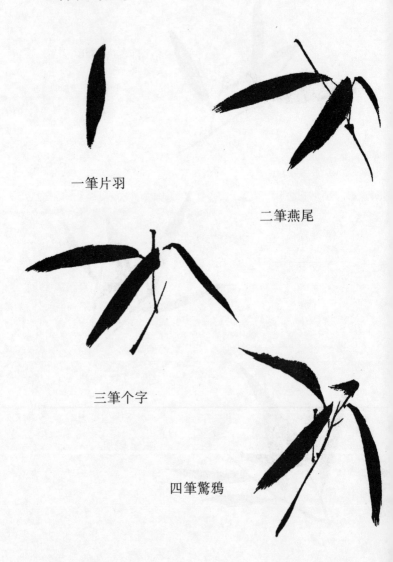

一筆片羽

二筆燕尾

三筆个字

四筆驚鴉

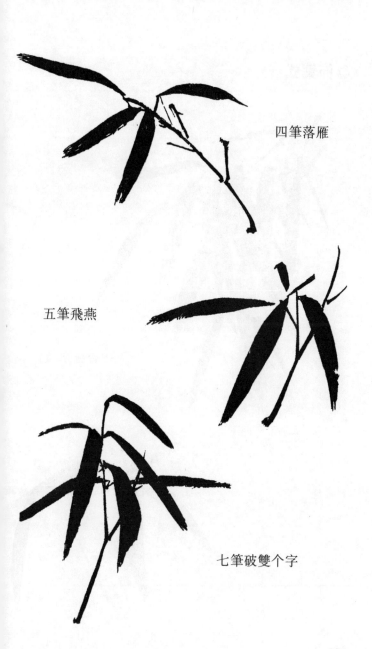

四筆落雁

五筆飛燕

七筆破雙个字

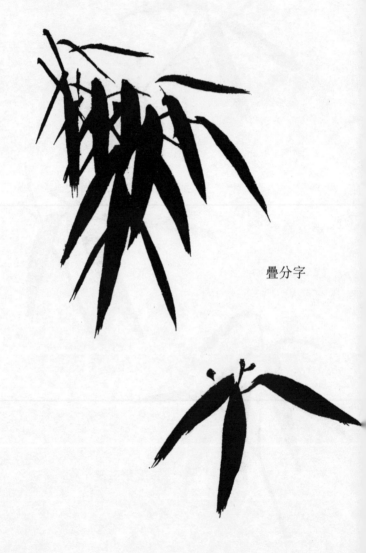

◎佈葉式

疊分字

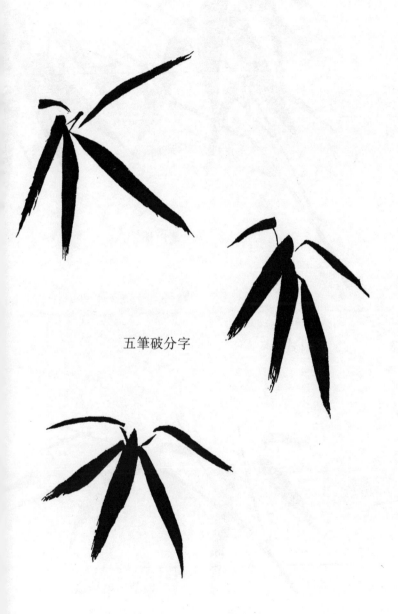

五笔破分字

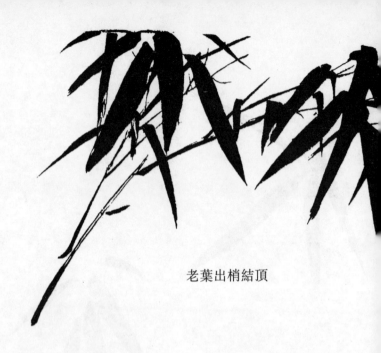

老葉出梢結頂

◎結頂式

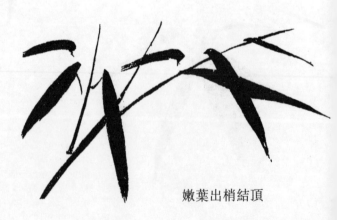

嫩葉出梢結頂

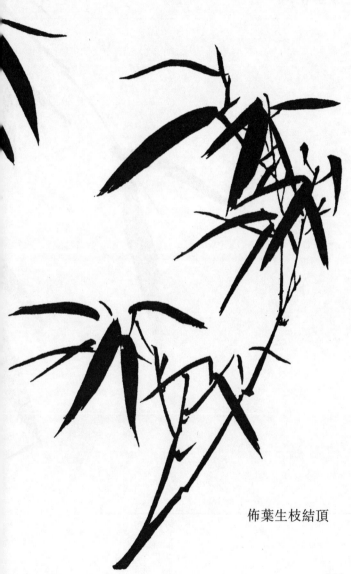

佈葉生枝結頂

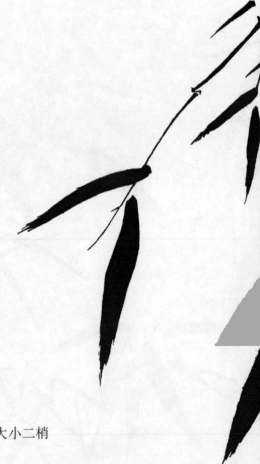

◎垂梢式

過牆大小二梢

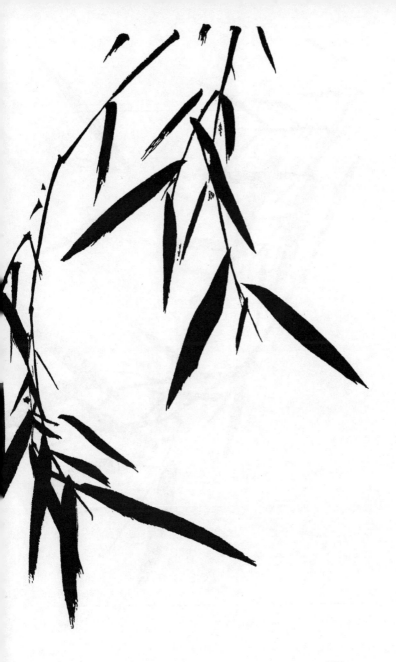

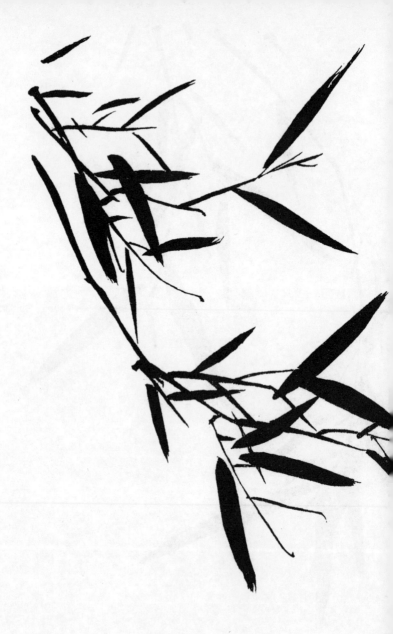

◎横梢式

新竹斜墜嫩枝

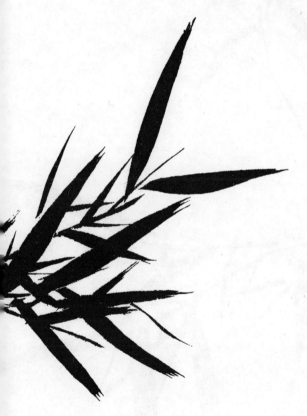

◎出梢式

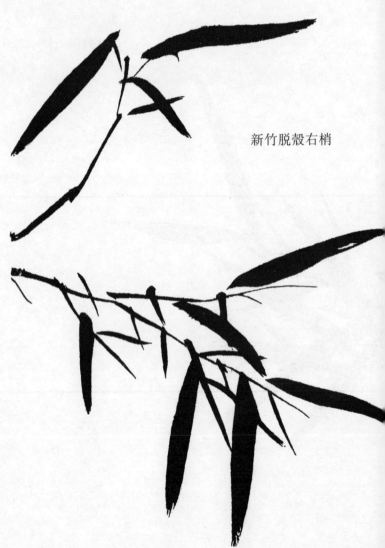

新竹脱殼右梢

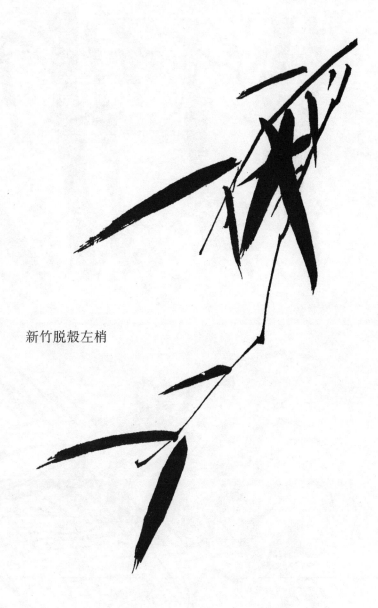

新竹脱殼左梢

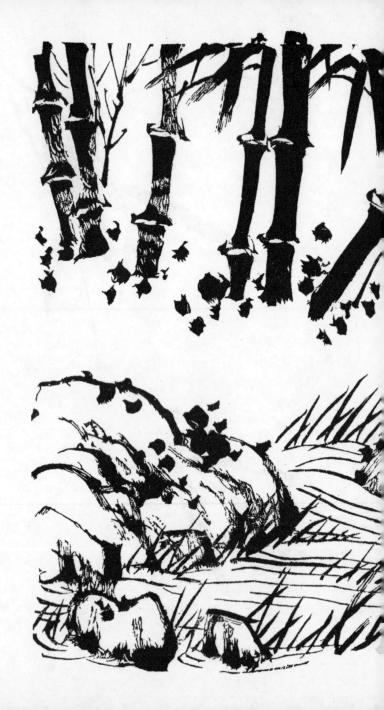

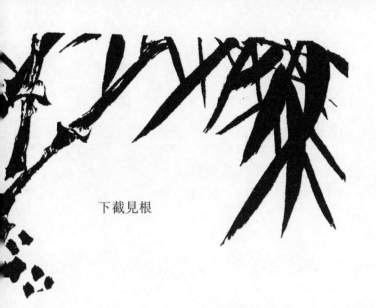

下截見根

◎安根式

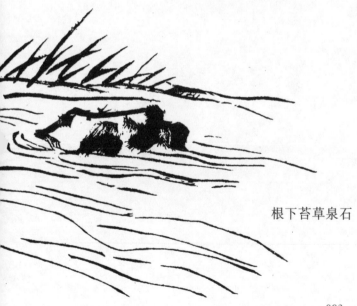

根下苔草泉石

古今諸名人圖畫

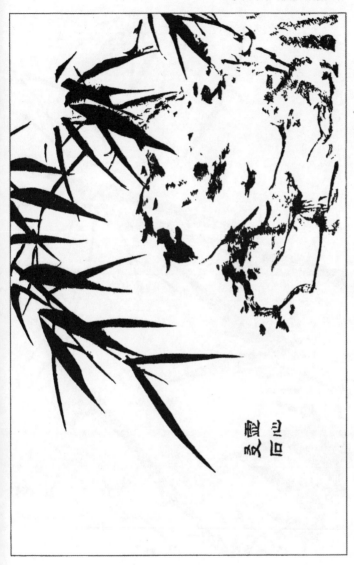

虚心
友石

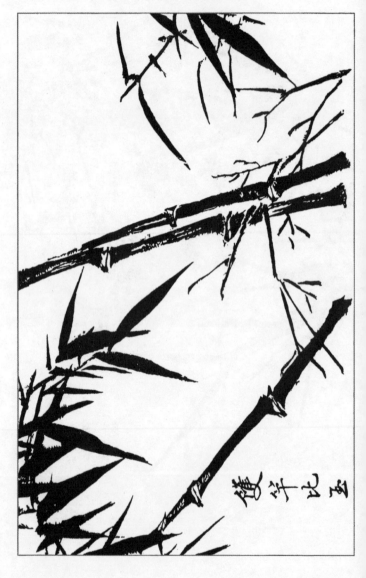

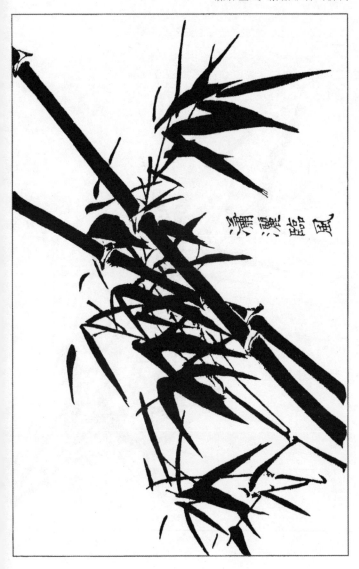

瀟灑臨風

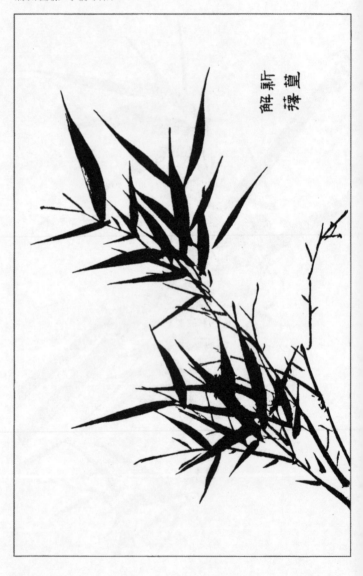

新篁解籜

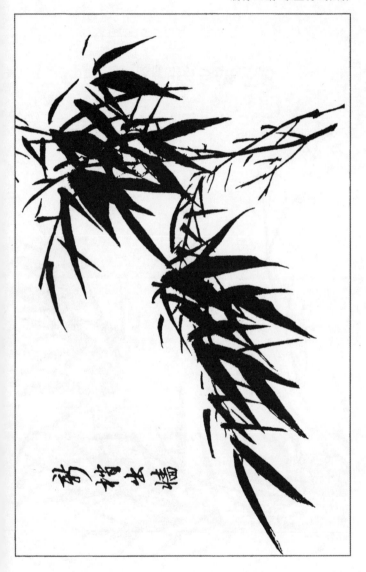

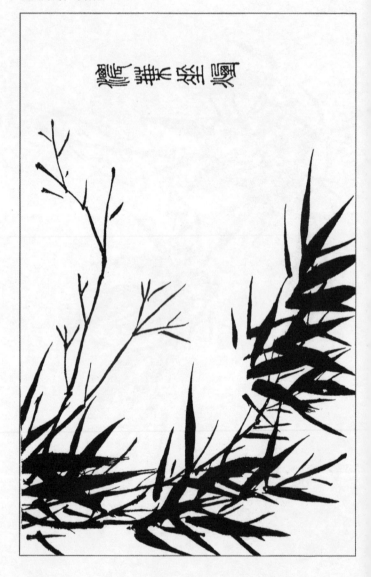

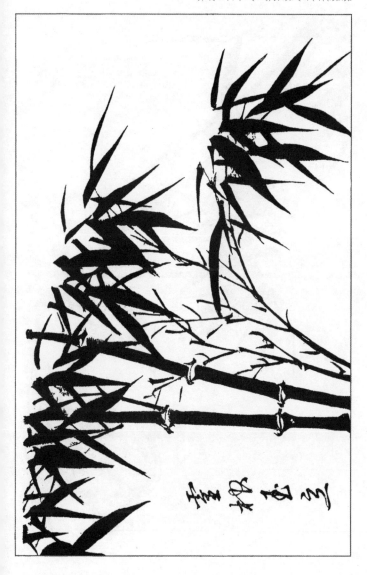

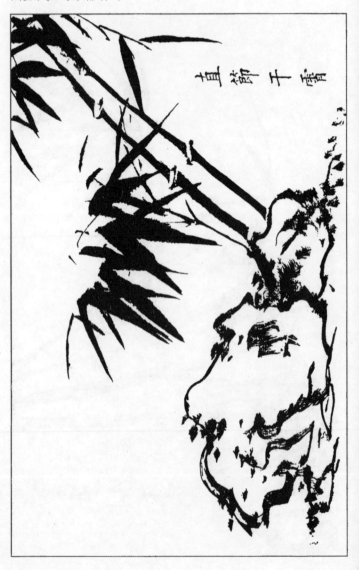

直節干霄

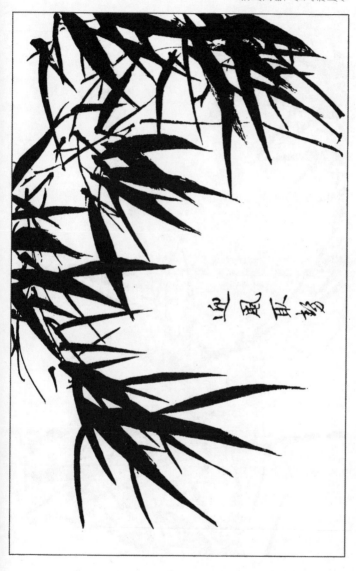

迎風取勢

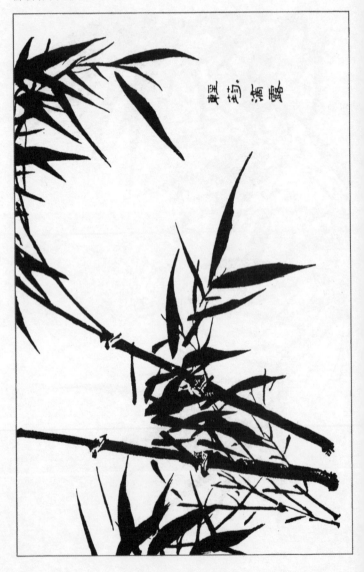

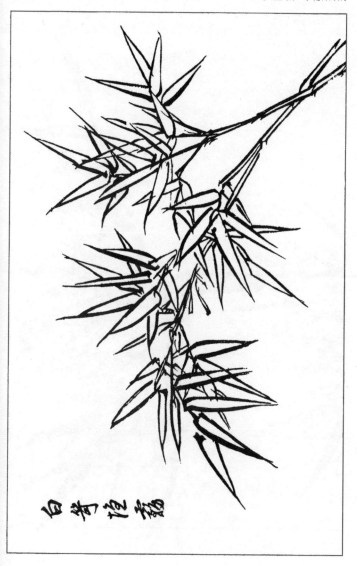

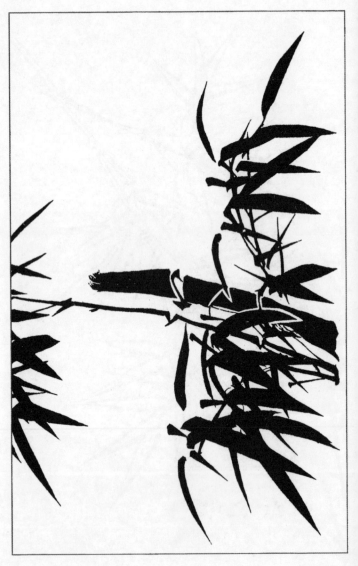

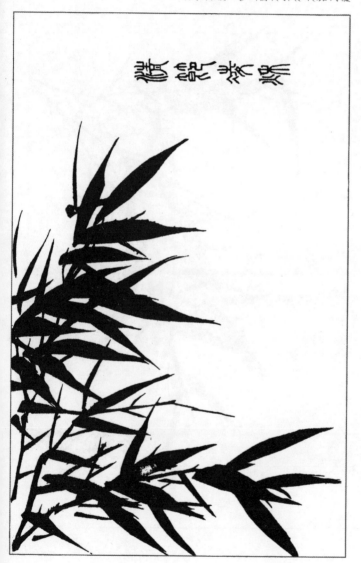

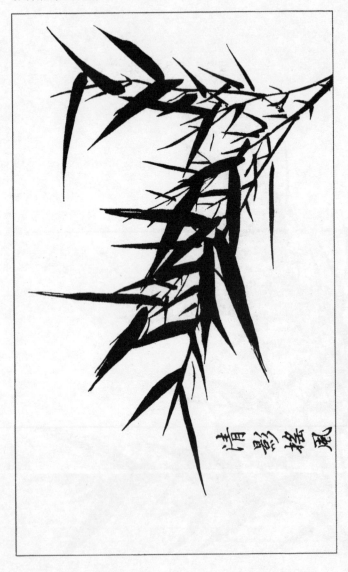

清影搖風

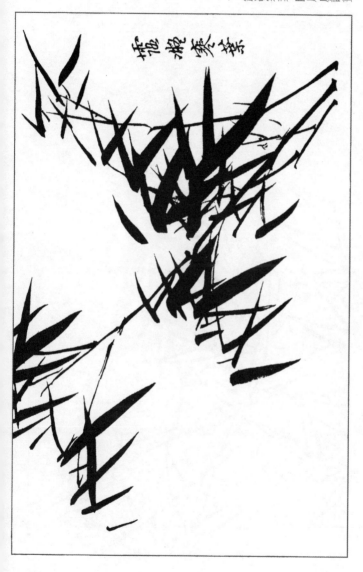

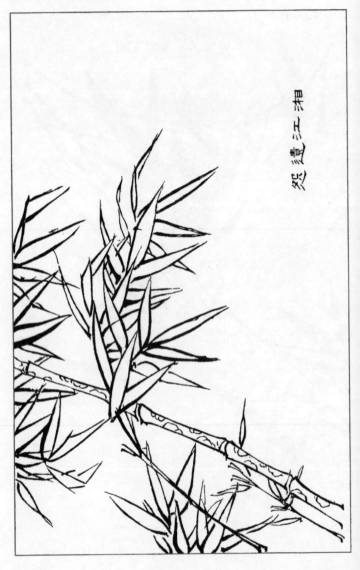

湘江遺怨

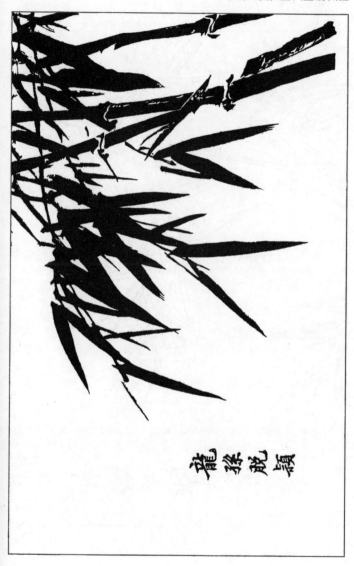

龍孫脫穎

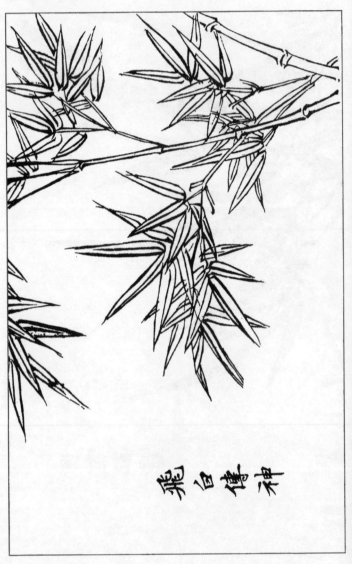

飛白傳神

104

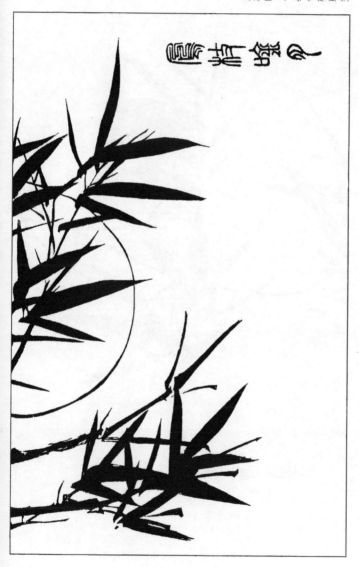

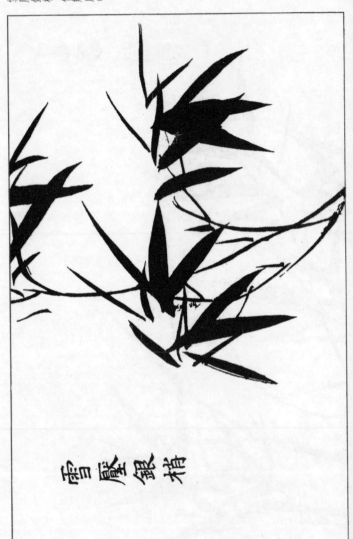

雪壓銀梢

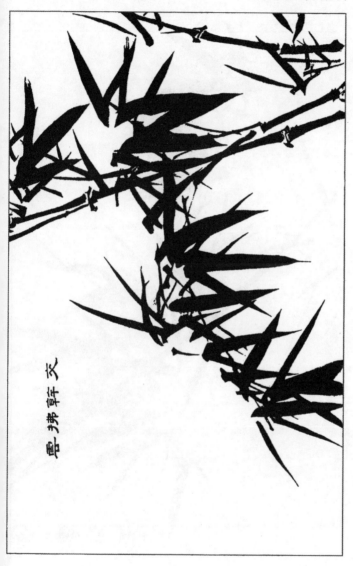

鳳掽鮮交

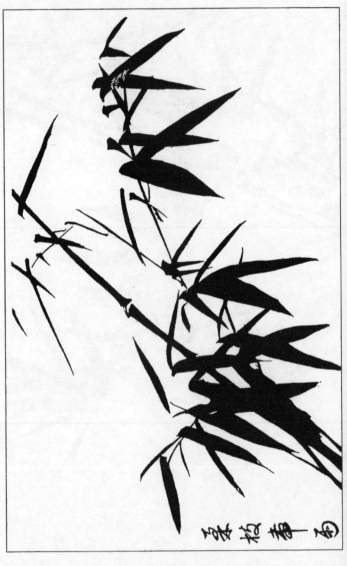

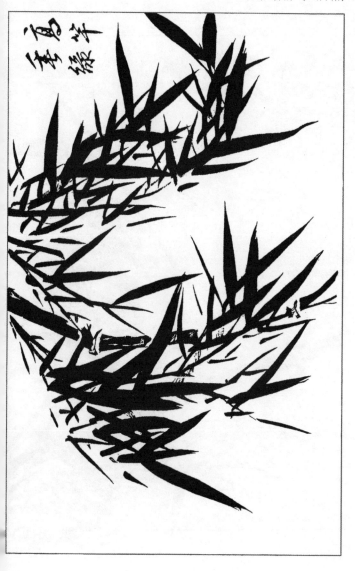

高竿垂綠

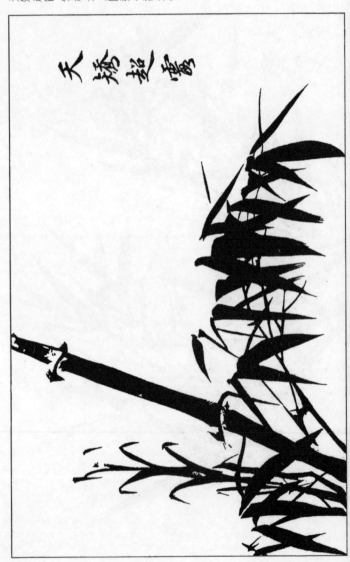

天矫超霞

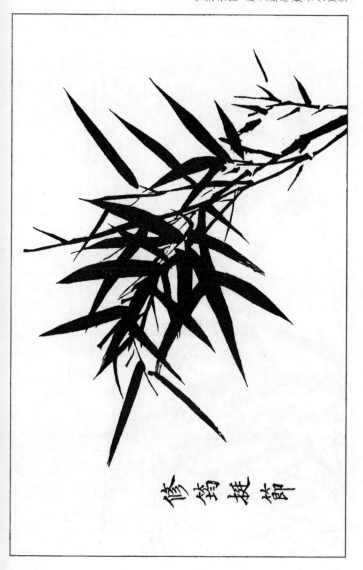

修篔挺節

111

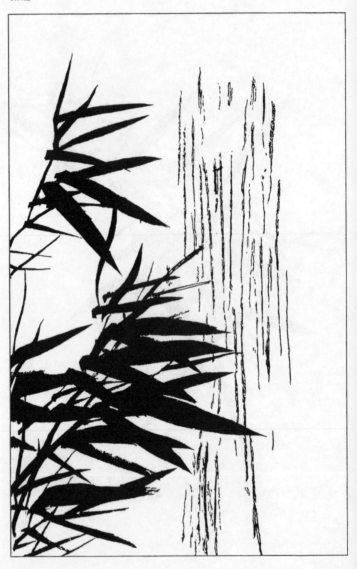

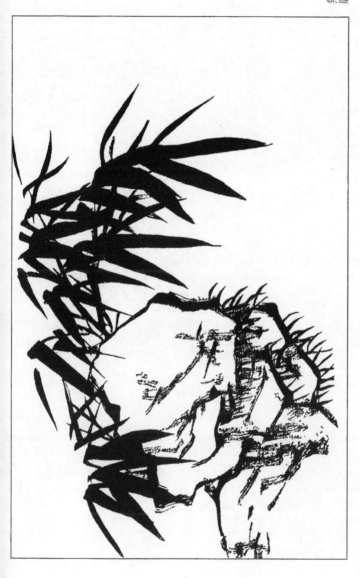

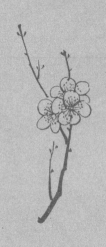

青在堂畫梅淺說

◎ 畫法源流

　　唐人以描寫花卉著稱的有很多，但還沒有專門畫梅的名家。于錫[1]曾畫《雪梅野雉圖》，其中梅花是翎毛的配景，梁廣[2]曾畫《四季花圖》，其中梅花是雜在海棠、荷花、菊花之中的。李約[3]是第一個號稱專門擅長畫梅的，名氣並不大。到了五代的滕昌祐[4]、徐熙[5]，畫梅都用勾勒着色的辦法。徐崇嗣[6]自出新意，不用線條勾勒，直接用顏色點寫濡染，開創了沒骨梅花的畫法。陳常[7]在此基礎上加以變化，用飛白筆法塗寫枝幹，用顏色點染花瓣。崔白畫梅只用水墨。李正臣[8]不像畫桃李那樣使用鮮豔的顏色，一心畫梅，深刻體會到梅花水邊林下的韻致，因此成為專擅畫梅的名家。釋仲仁[9]用墨點作梅花，釋惠洪又用皂子膠，畫在生絹扇面上，映着光線看，活像梅花的剪影一般。在這些畫家之後就興起了畫墨梅的風氣。米芾、晁補之[10]、湯正仲、蕭鵬搏[11]、張德琪[12]

等人都擅長畫墨梅。晁補之不用水墨點梅，首創用墨線圈花，用頭粗尾細的「鐵梢丁橛」的筆畫，清雅之氣勝過用白粉傅染。繼承這種畫法的有徐禹功[13]、趙孟堅、王冕[14]、吳鎮、湯仲正、釋仁濟[15]等人。仁濟自稱：畫梅四十年，才算把花瓣圈圓了。其他如茅汝元[16]、丁野堂[17]、周密[18]、沈雪坡[19]、趙天澤[20]、謝佑之[21]，也都在宋元之間以畫梅著稱。茅汝元被稱為專擅此道的名家，謝佑之設色濃豔，師法趙昌[22]卻不如趙精妙。明代擅長墨梅的人更多。這些人不分派別，各有特長，難以一一列舉。唐宋以來，畫梅的人分為四派，其中勾勒着色這一派是最早的。這種畫法由于錫開創，到滕昌祐時推廣開來，徐熙則把這一畫法發揮到了極致。直接用顏色點染的畫法是沒骨法，這一派創始於徐崇嗣，他們的繼承者歷代都不缺乏人才，到了陳常那裡在畫法上又有所改變。直接用水墨點染的畫法始於宋代的崔白。這一派經過釋仲仁、米芾、晁補之等人的演繹，畫家們互相效仿成為一種風氣，可說是盛極一時。用墨線圈點白花而不着色的畫法創始於揚無咎，吳鎮、王冕擴大了這一畫法的影響範圍，的確是超出同時代人成就。考察畫梅的方法，它的起源和發展大概也就是這些了。

◎ 揚無咎畫梅總論

樹幹清雅而花朵疏瘦，枝幹細嫩而花朵肥碩。枝幹

交疊而繁花纍纍，枝梢分發而花瓣蕭疏。畫樹幹必須虯曲如龍，蒼勁如鐵；畫枝條必須長的像箭，短的像戟。畫幅上部有餘地的要注意枝幹頂部收束得當，畫幅下部留空雖少要給人留下無窮的想像空間。如果畫靠近懸崖水邊、枝幹怪異花朵稀疏的梅樹，最好選取含苞待放的狀態；如果畫櫛風沐雨、花枝繁茂的梅樹，就要繪出梅花繁盛且色彩豔麗的形態；如果畫含煙帶霧、花枝嬌嫩的梅樹，要畫出含笑滿枝的形象；如果畫迎風冒雪、曲折低迴的梅樹，要畫出枝幹蒼老花朵稀疏的形態；如果畫映日凌霜、嵌空直立、森森冷峭的梅樹，要畫出花朵纖細香氣舒發的形態。初學者一定先要明白這些道理。畫家畫梅有幾種風格，有的蕭疏而矯健，有的繁茂而蒼勁，有的老成而嫵媚，有的清秀而健壯，又怎麼能夠說得完呢？

◎ 湯正仲畫梅法

梅有幹有條，有根有節，有刺有苔。有的種在園亭，有的長在山岩，有的生在水邊，有的種在籬笆旁邊。由於它們生長的地方特殊，枝幹形體也就不同。另外花形還有五瓣四瓣六瓣的不同，但大都把五瓣視為梅花的常態。四瓣六瓣的被稱為棘梅，是大自然造化之氣稟承過度與不足的產物。梅根有老有嫩，有曲有直，有疏有密，有的姿態勻稱，有的奇形怪狀。梅梢有的像北斗星的柄，

有的像鐵鞭，有的像鶴膝，有的像龍角，有的像鹿角，有的像弓梢，有的像釣竿。梅樹的形狀，有大有小，有背有覆，有偏有正，有彎有直。梅花有的像椒實，有的像蟹眼，有的含笑半開，有的全開，有的凋謝，也有的落在地上。形態不一，變化無窮。想要用有限的筆墨描畫出它的神采，這就要合乎它的生長規律，以此作為師法。平時經常演練筆法，胸中凝神靜氣。想着梅花的形態，想着枝幹的奇崛。筆墨張狂，畫出根枝。枝上出梢如鳥飛開去，重疊花頭呈現「品」字形。枝分老枝嫩枝，花有陰陽向背。點蕊合乎花頭朝向，出梢要有長短分別。花頭必須用一丁相粘連，一丁一定要讓它粘着於樹枝上。樹枝必須長於老樹幹之上，老樹幹上一定要皺出龍鱗，龍鱗一定要向着節疤。兩枝不要並齊，三朵花要呈現鼎足之形。發丁的筆畫長些，點蕊的筆畫短些。高處的枝梢花要小，花萼要勁挺，梢尖不可顯得多餘。畫枝梢用九分墨，畫花蒂用十分墨。梅枝枯萎的地方要讓它意態悠閒，梅枝彎曲的地方要讓它意態幽靜。畫花要如瓊瑤之玉，畫幹要如龍飛鳳舞。如此，方寸大小的畫幅就是孤山、庾嶺的勝境，虯龍一般的疏枝瘦影，都在筆墨下顯現出來了。又何必考慮它的形態眾多，何必害怕它的變化多端呢？

◎ 華光長老畫梅指迷

凡是畫花萼，必須用丁點法端正繪畫，丁筆要長而點筆要短，花必須勁挺，花萼要見鋒芒。丁筆正，花自然就正；丁筆偏，花也就偏了。出枝不要相對，畫花不要並排。花多不覺其繁密，花少不覺其空疏。畫枯枝要顯出意蘊的深厚，畫屈曲的枝幹氣勢要舒展。花形搭配要吻合，花枝穿插要合理。心中考慮周全，下筆乾脆利落。用墨要淡，用筆要乾。花瓣雖圓但不能與杏花混同，花枝雖細要與柳枝有別。既有竹的清雅，又有松的堅貞，這就是梅花了。

◎ 畫梅體格法

花朵堆疊像「品」字，枝條交叉像「乂」字，樹幹交叉像「椏」字，枝梢交結像「爻」字。花有多有少就不會繁亂，枝分細枝嫩梢就不顯得怪異。枝多而花少，這說明梅樹生機完全；枝老而花大，這說明梅樹生機的旺盛；枝嫩而花小，這說明梅樹生機微弱。其中既有高下尊卑的分別，也有大小貴賤的不同，既有疏密輕重的氣象，也有開合動靜的運用。發枝不要平行，畫花不要並生，點疤不要並排，老幹交叉不要對稱。枝條有文武剛柔和合之象，花有大小君臣對待之道，抽條有主次長短的不同，點蕊有夫妻陰陽互相應和的姿態。形致變化多端，可以類推。

◎ 畫梅取象說

梅樹的形象來源於造化之氣。花屬陽，取象於天，木屬陰，取象於地。所以花、木各有五部分，以分別奇偶，構成和變化。花初生於蒂，取象於太極，所以有一丁。花房是花孕育成形之所，取象於三才，所以有三點。花萼代表着花的成形，取象於五行，所以有五片。蕊鬚是花開的象徵，取象於七曜，所以有七根。花謝是物理盛衰之常，由盛而衰從極數開始，所以有九變。這就是因為花的各部分都出自陽，所以其構成都是奇數。根是梅樹生出的地方，取象於兩儀，所以有陰陽二體。主幹是梅花賴以生長開放的，取象於四時，所以有四方朝向。枝是梅花長成的地方，取象於六爻，所以有六種形態。梢是梅花所依靠完備的，取象於八卦，所以結頂有八法。樹是梅的全體，用足數十來標識，所以有十種。這就是因為樹木的各部分都出自陰，所以構成都是偶數。不僅如此，正面開放的花形狀像圓規，有正圓之象；背面開放的花形狀像矩尺，有正方之象。花枝向下的，姿態俯視，有天覆萬物之象；花枝向上的，姿態仰視，有地載萬物之象。花的蕊鬚也是如此。盛開的是太陽之象，蕊鬚有七根；萎謝的是太陰之象，蕊鬚有六根；半開的是少陽之象，蕊鬚有三根；半謝的是少陰之象，蕊鬚有四根。蓓蕾是天地未分的混沌之象，此時蕊鬚雖未生成，但已孕育在其中，所以有用一丁兩點而不加第三點的，象徵

天地未分，人世綱常還未建立的原始狀態。花萼是天地開始分開形成之象。陰陽已經分開，盛衰交替，包含所有變化，都有所出，所以有八結九變以及十種，取象的原理無不合乎自然。

一丁

其方法是畫成丁香的形狀，貼着樹枝而發，一左一右，不能並列。頂點要端莊褶皺有力，不能偏，頂點偏了花就跟着偏了。

二體

二體指的是梅根。畫法是根不能獨生，要一分為二：一大一小，用來分別陰陽；一左一右，用來區分向背。陰不能凌駕於陽之上，小不可凌駕於大之上，這樣才稱得上得體。

三點

它的畫法貴在像丁字形，上寬下窄，兩邊兩點呈連丁之狀伸向兩邊，再於中間帶起一筆。蒂萼用筆不能不相接，也不能斷斷續續。

四向

出枝畫法有從上到下的，有從下到上的，有從右到

左的，有從左到右的，要根據其左右上下的形勢來選用。

五出

五出畫法應是花萼不尖不圓，隨筆分出花的各種狀態。如果花開到七分，花萼就全露出來了。如果是半開的話，花萼就只能見到一半。如果是正面全開，就可以見到花萼的全部了，不能沒有區別。

六枝

畫法是俯枝、仰枝、覆枝、從枝、分枝、折枝。畫枝的時候，要注意遠近上下相間安排，或許可以顯得有生機。

七鬚

畫鬚蕊要勁挺。鬚蕊中勁挺修長的一根沒有花粉，分佈在它的旁邊的六根短而不齊。最長的那根要結果實，所以沒有花粉，嘗起來味道酸；短鬚是處於從屬地位的花鬚，所以要點花粉，嘗起來味道苦。

八結

八結畫法有長梢、短梢、嫩梢、疊梢、交梢、孤梢、分梢、怪梢。結梢必須根據態勢，隨枝梢形態而結。如果任意去畫，就顯得毫無章法了。

九變

九種變化畫法：梅花從一丁到蓓蕾，從蓓蕾到花萼，從花萼到漸開，從漸開到半開，從半開到盛開，從盛開到爛漫，從爛漫到半謝，從半謝到結果實。

十種

十個種類畫法：枯梅、新梅、繁梅、山梅、疏梅、野梅、官梅、江梅、園梅、盆梅，梅樹的種類不同，畫法不能沒有區別。

◎ 畫梅全訣

畫梅有口訣，立意最為先。起筆要迅捷，猶如狂和癲。運筆如閃電，一刻莫遲延。枝柯交盤旋，有直又有彎。蘸墨有濃淡，畫成不再填。畫根忌重疊，出梢忌紛繁。新枝像柳枝，老枝如節鞭。弓梢和鹿角，直要像弓弦。仰枝曲如弓，俯枝如釣竿。氣條不着花，梅根直向天。枯枝添疤眼，輔枝別畫穿。出枝忌十字，綴花不要全。從左發枝易，從右發枝難。全憑小指力，引送有規範。畫枝要留空，花朵綴其間。空間填一半，神氣才完全。嫩枝花獨放，老枝花缺欠。不嫩又不老，花意最纏綿。老嫩得其法，能知新舊年。似鶴屈折膝，如龍老鱗斑。發枝聚其氣，出梢成其全。花萼有三點，筆意與蒂聯。正萼有五點，背萼畫圓圈。枯枝不重疤，曲枝別太

圓。花當分八面，有正也有偏。俯仰開與謝，半開花將殘。瓣形有傾側，隨風落花瓣。花多不冗贅，花少不空閒。花中有奇品，幽馥和玉顏。嫈嫈而孑立，綴在高枝端。梢鞭形如刺，梨梢相似焉。花中有錢眼，畫花發其端。花蕊有七莖，挺如虎鬚髥。中長四周短，柱頭碎點黏。椒子和蟹眼，掩映分外妍。用筆分輕重，用墨多變遷。蒂萼用深墨，苔蘚像濃煙。嫩梢用墨淡，老枝輕輕刪。枯樹形貌古，半墨半枯乾。添補不足處，鱗片向疤攤。花苞名目多，花品也當然。穿插如女字，彎曲又折旋。遵守此規則，畫成定可觀。造化無盡意，只在精與嚴。畫梅有定格，不可輕易傳。

◎ 畫梅枝幹訣

梅根形狀像女字，枝梗節疤配合好。各種花朵添空處，淡墨焦墨畫根梢。幹少花頭再添幹，缺花枝上再添描。樹梢直條衝天去，切勿添花在枝條。

◎ 畫梅四貴訣

貴稀疏不貴繁雜，貴清瘦不貴臃腫，貴蒼老不貴細嫩，貴含苞不貴盛開。

◎ 畫梅宜忌訣

畫梅五要訣，枝幹在最先。一要體形古，屈曲生

多年。二要樹幹奇，粗細任盤旋。三要枝清爽，最怕枝連綿。四要出梢健，貴在勁而堅。五要花清奇，花必媚而妍。畫梅有所忌，下筆無狂顛。前輩有定論，畫花不粘連。枯枝無疤眼，交枝無後前。嫩樹多添刺，枝少用花填。枝形無鹿角，樹形變無端。盤曲無情理，花枝太冗繁。嫩枝生苔蘚，梢條都一般。老枝不顯古，嫩枝不見鮮。外部不分明，內部不顯然。筆停畫竹節，助條往上穿。氣條反着花，蟹眼並列添。枯重疤眼輕，樹體難以安。枝梢散而亂，不抱樹體彎。風枝無落花，聚花形如拳。畫花無名目，稀亂均勻填。若犯這些病，畫都不足觀。

◎ 畫梅三十六病訣

畫枝如指捻，下筆又描填。停筆成竹節，起筆不狂顛。畫枝無生氣，樹枝無後先。老枝沒有刺，嫩枝刺連連。落花太多片，畫月卻求圓。老樹花反多，曲枝卻重疊。花不分向背，枝不分南北。雪中花全露，積雪不均勻。畫景不成景，煙景又添月。老幹用墨濃，新枝用墨輕。過牆枝無花，枯枝不點苔。挑枝太生硬，圈花卻過圓。陰陽不分明，賓主無呼應。花大像桃花，花小如李花。葉條卻着花，芽條長花蕊。樹輕枝太重，犯忌花齊頭。向陽花反少，背陰花反多。兩花並頭長，二樹並排生。

1. 于錫（生卒年不詳），唐代畫家，善於畫花鳥，代表作有《雪梅雙雉圖》等。

2. 梁廣（生卒年不詳），唐代畫家，善畫花鳥。

3. 李約（生卒年不詳），字在博，自號蕭齋，宋州宋城（今河南商丘市睢陽區）人，唐宗室後裔，著有《東杓引譜》等。

4. 滕昌祐（生卒年不詳），字勝華，吳郡（今江蘇蘇州）人，唐代畫家，代表作有《蟲魚圖》《蟬蝶圖》等。

5. 徐熙（886—975），江寧（今江蘇南京）人，五代南唐傑出畫家，代表作有《雪竹圖》等。

6. 徐崇嗣（生卒年不詳），徐熙之孫，北宋初畫家，擅畫草蟲禽魚，創「沒骨圖」畫法。

7. 陳常（生卒年不詳），江南人，宋代畫家，創以色點花。

8. 李正臣（生卒年不詳），字端彥，宋代畫家，擅寫花竹禽鳥。

9. 釋仲仁（生卒年不詳），字超然，越州會稽（今浙江紹興）人，又稱華光長老，北宋僧人書畫家，善於畫梅，創墨梅，著有《華光梅譜》。

10. 晁補之（1053 年—1110 年），字無咎，晚號歸來子，濟州鉅野（今山東巨野）人。北宋文學家、書畫家，蘇門四學士之一，代表作有《雞肋集》《晁氏琴趣外篇》等。

11. 蕭鵬搏（生卒年不詳），字圖南，南宋畫家，善於山水，亦善墨寫梅竹。

12. 張德琪（生卒年不詳），字廷玉，南宋書畫家，工行草書，擅畫墨竹和梅。

13. 徐禹功（1141 年—不詳），自號辛酉人，江西人，南宋畫家，善於畫竹，代表作有《雪中梅竹圖》。

14. 王冕（1827 年—1359 年），字元章，號煮石山農，浙江諸暨（今浙江紹興）人。元代畫家，代表作有《墨梅圖》《三君子圖》等。

15. 釋仁濟（生卒年不詳），字澤翁，宋代僧人書畫家，書法學蘇軾，畫梅學揚無咎。

16. 茅汝元（生卒年不詳），號靜齋，建寧（今福建建甌）人，宋代書畫家，善畫墨梅。

17. 丁野堂（生卒年不詳），居廬山清虛觀（位於今江西廬山），宋代道士畫家，擅畫梅竹。

18. 周密（1232 年—1298 年），字公謹，號草窗，祖籍濟南。南宋詞人，著有《雲煙過眼錄》等。

19. 沈雪坡（生卒年不詳），嘉興魏塘人，元代畫家，好寫梅竹。

20. 趙天澤（生卒年不詳），字鑒淵，元四川人。擅畫梅竹。

21. 謝佑之（生卒年不詳），元代畫家，善畫折枝。

22. 趙昌（959—1016 年），字昌之。北宋畫家，代表作有《杏花圖》《寫生蛺蝶圖》等。

梅 譜

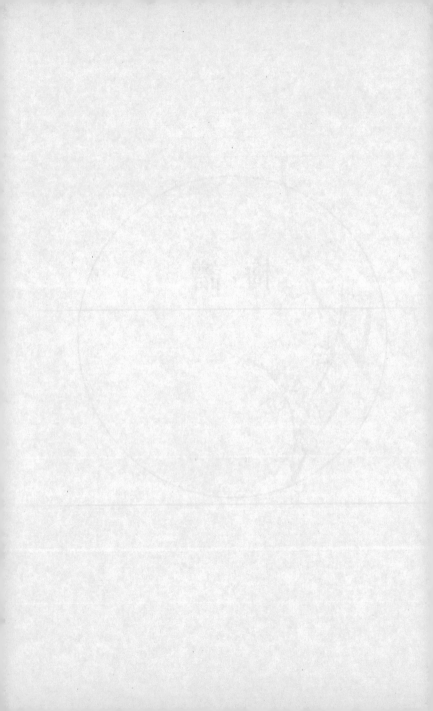

◎起手畫梗式

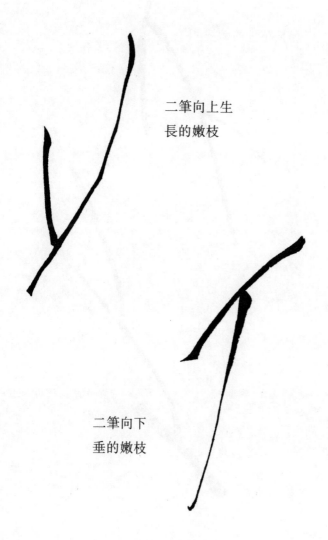

二筆向上生
長的嫩枝

二筆向下
垂的嫩枝

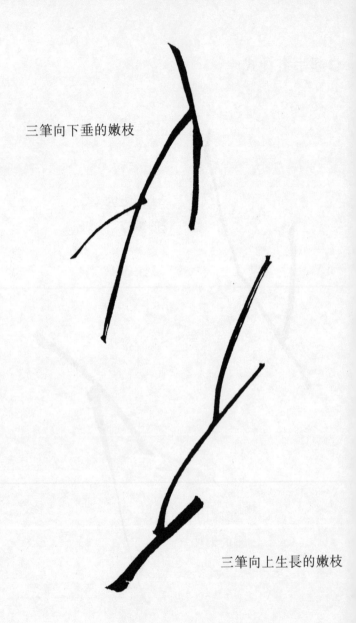

三筆向下垂的嫩枝

三筆向上生長的嫩枝

132

四筆朝左的橫枝

四筆朝右的橫枝

五筆向上生長的枝條

◎畫梗生枝式

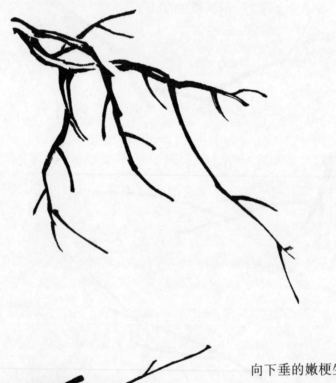

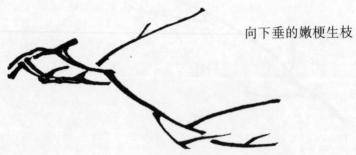

向下垂的嫩梗生枝

向上發的嫩梗生枝

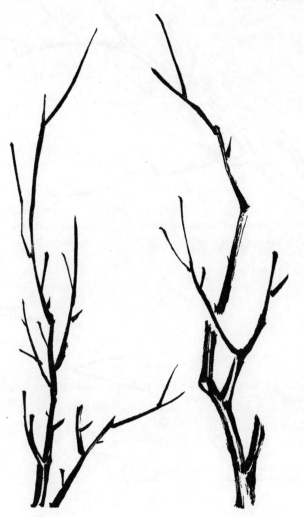

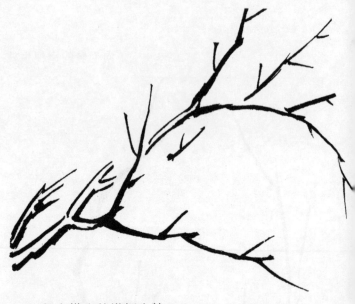

朝右横出的嫩梗生枝

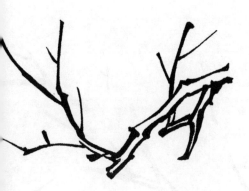

斷枝生梗

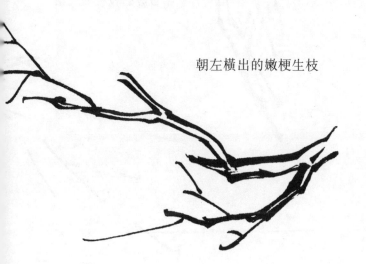

朝左橫出的嫩梗生枝

◎枝梗留花式

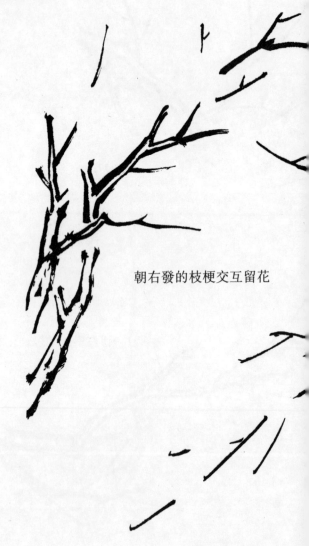

朝右發的枝梗交互留花

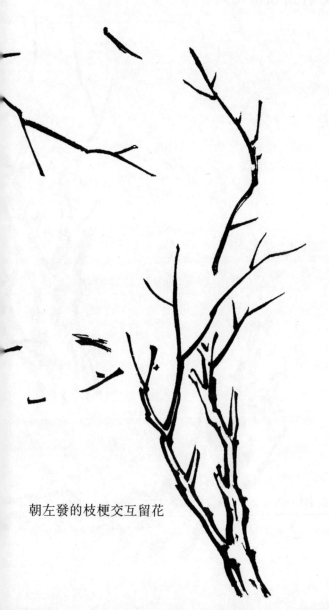

朝左發的枝梗交互留花

◎老幹生枝留花式

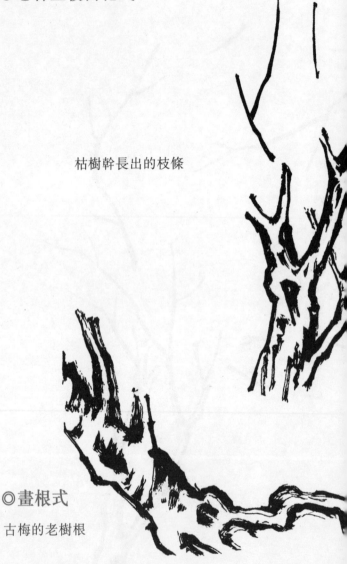

枯樹幹長出的枝條

◎畫根式

古梅的老樹根

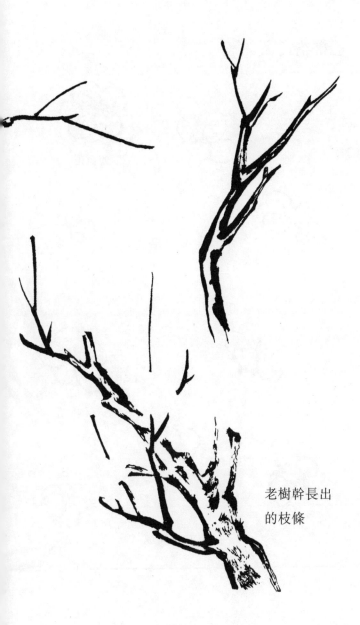

老樹幹長出
的枝條

◎畫花式

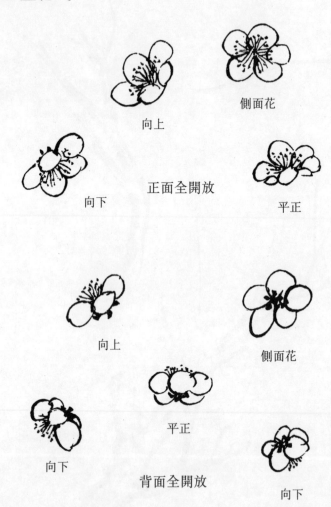

向上

側面花

向下

正面全開放

平正

向上

側面花

向下

平正

背面全開放

向下

向上

側面花

初開

平正

向下

向下

正面花

正面花

將要開放

反面

向上

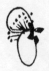

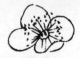
開殘的花

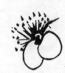

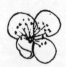

落地的花瓣

向上

向上

含苞未放

正面花

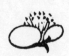
反面

向下

144

◎千葉花式

向上

正面花

全部開放

反面

向下

向上

反面

初開

向下

正面花

向上

145

花蕊攢聚

花苞攢聚的花可以化妝用，所以
花蒂用雙線條勾勒不用墨點黑。

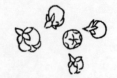

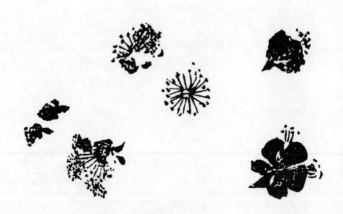

點墨花

點墨花也可點脂，畫成無骨花。

◎花鬚蕊蒂式

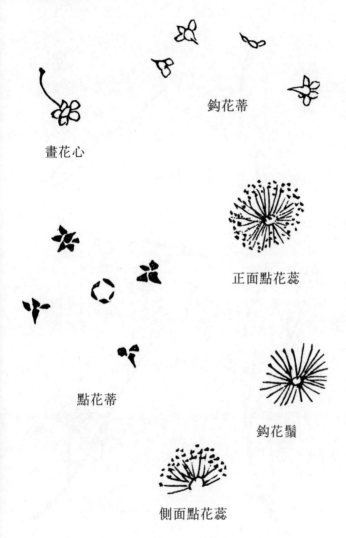

鉤花蒂

畫花心

正面點花蕊

點花蒂

鉤花鬚

側面點花蕊

147

◎畫花生枝式

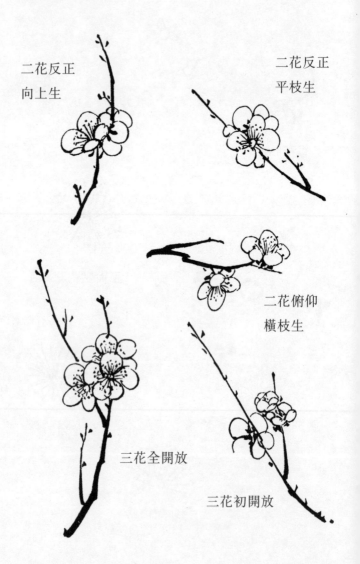

二花反正
向上生

二花反正
平枝生

二花俯仰
橫枝生

三花全開放

三花初開放

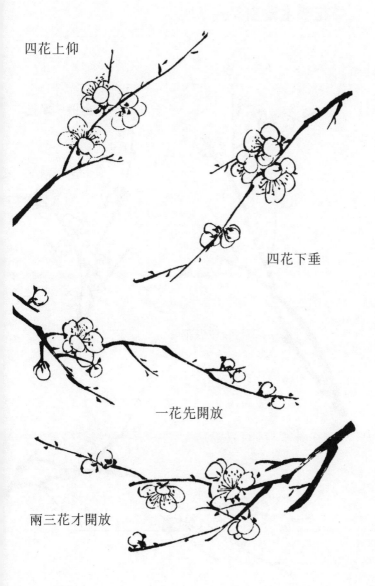

四花上仰

四花下垂

一花先開放

兩三花才開放

149

◎花蒂生枝點芽式

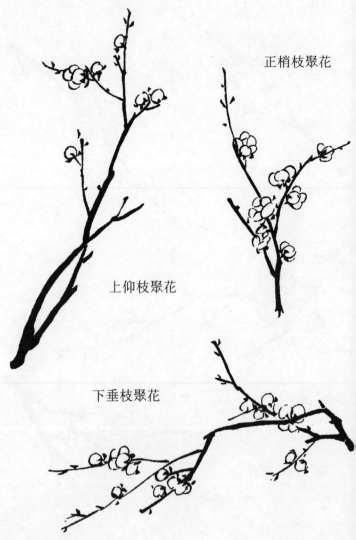

正梢枝聚花

上仰枝聚花

下垂枝聚花

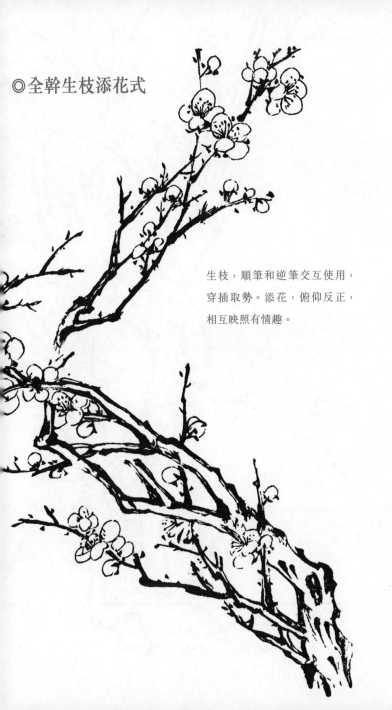

◎全幹生枝添花式

生枝，順筆和逆筆交互使用，
穿插取勢。添花，俯仰反正，
相互映照有情趣。

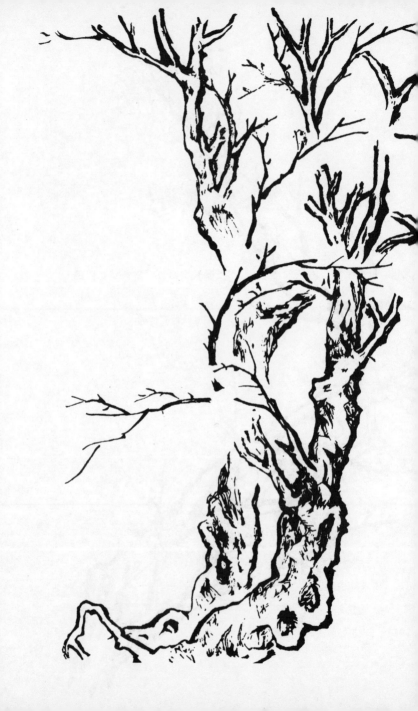

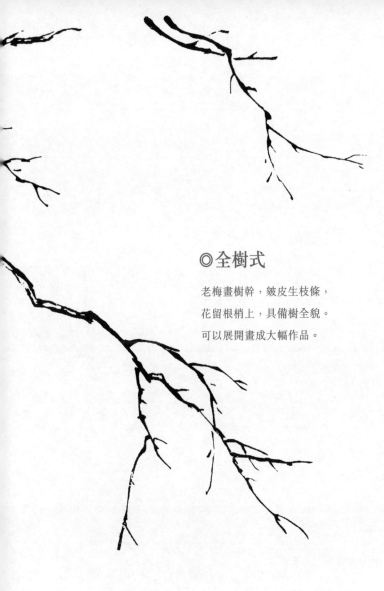

◎全樹式

老梅畫樹幹，皴皮生枝條，
花留根梢上，具備樹全貌。
可以展開畫成大幅作品。

古今諸名人圖畫

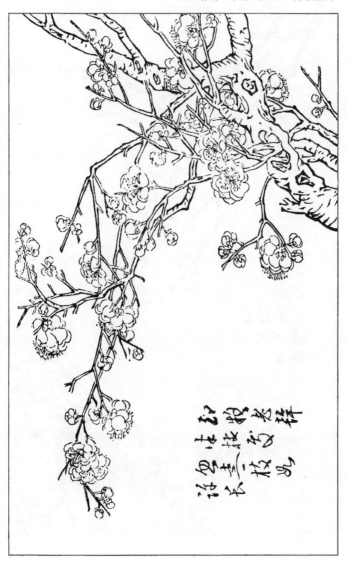

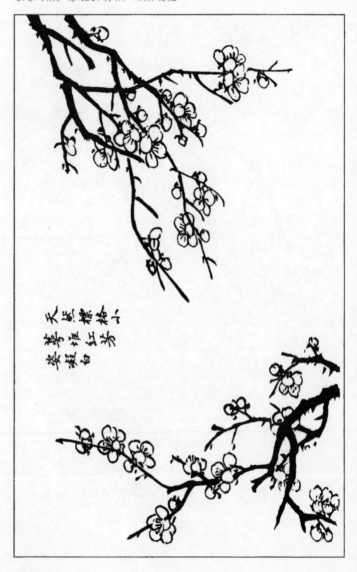

小梅標格。許紅芳、嫩英先發。天然姿態。白質瑩

158

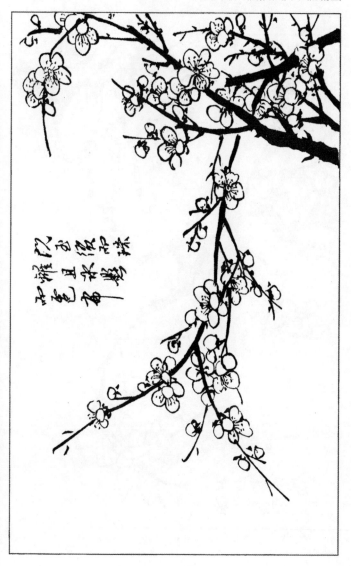

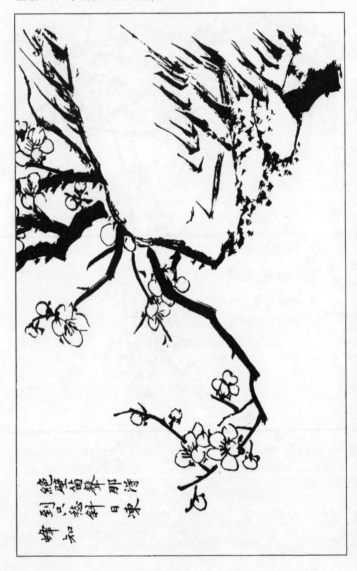

絕壁雨那洿
無徑斜日凍
到只怨那
峰知

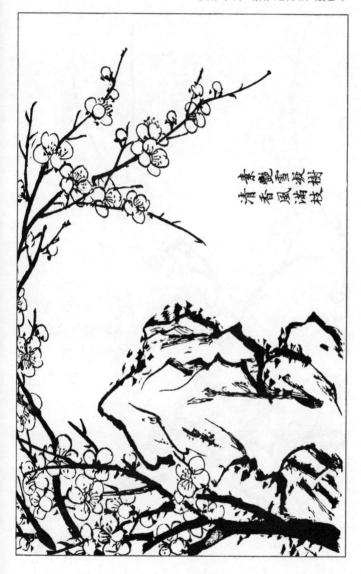

樹滋香豔
枝滿風春
清

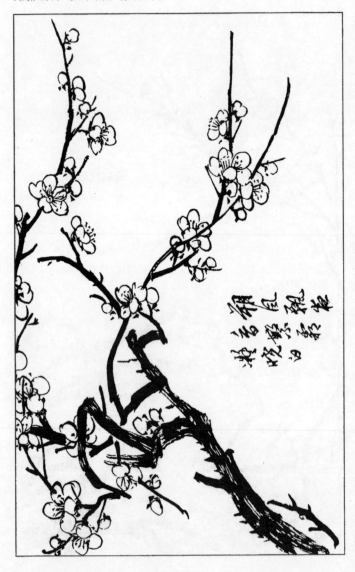

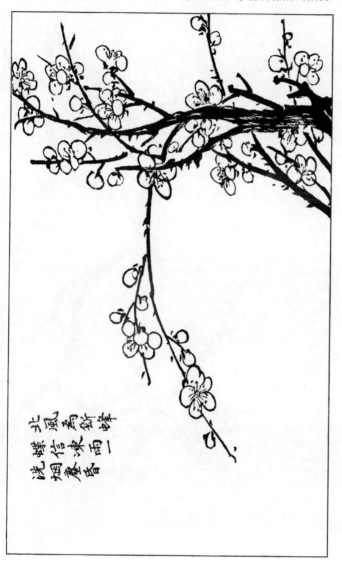

北風為新蜂
诶蝶信凍雨二
烟塵春

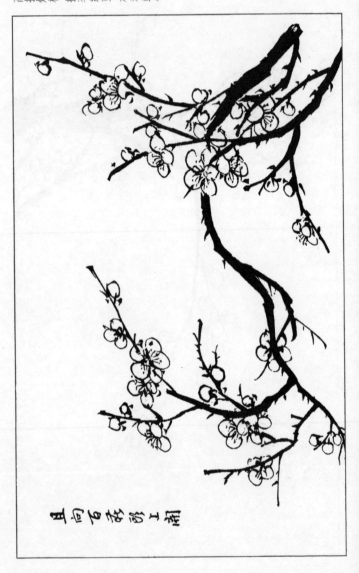

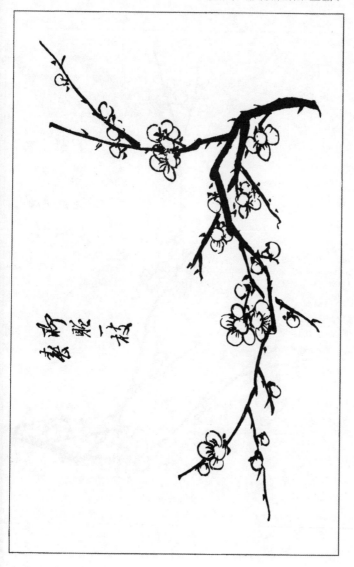

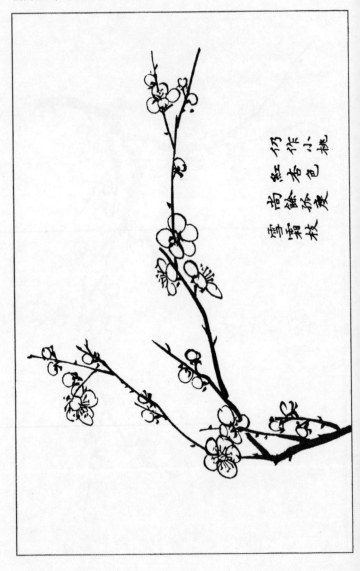

初紅尚雪枝
照餘霞翔
春色彌慶
作小桃

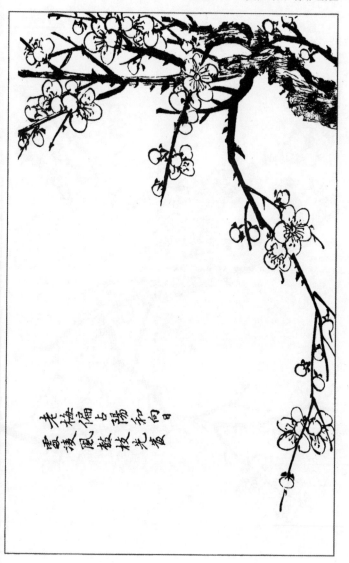

南日
和向夜
陽張
已枝
偏梅
風後
慶愛

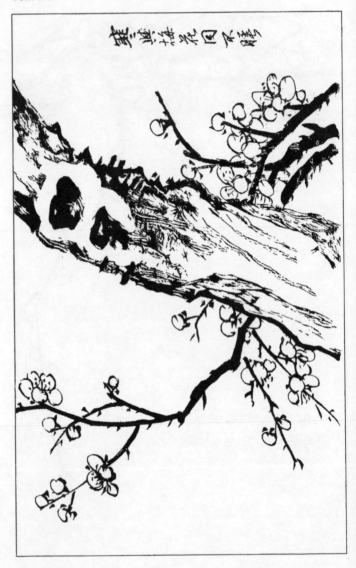

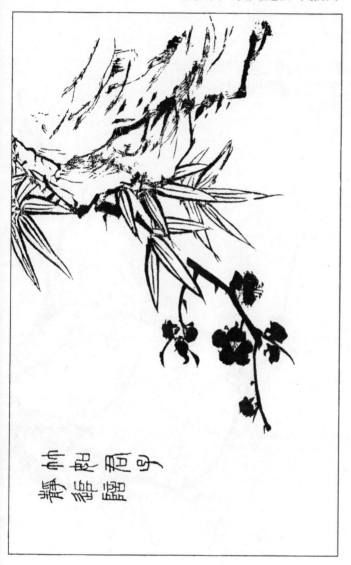

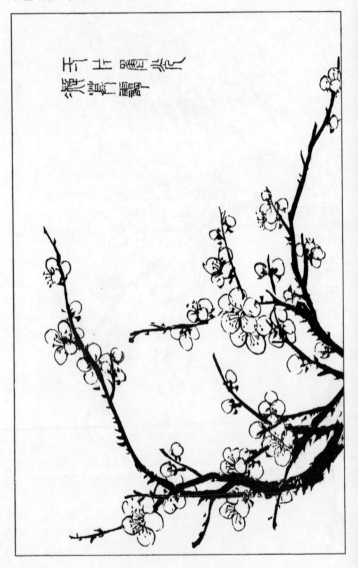

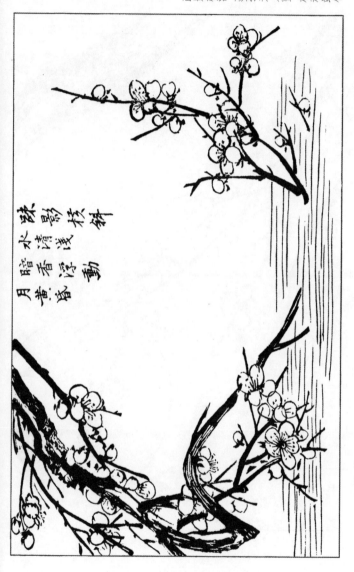

疏影橫斜
水清淺
暗香浮
動月黃昏

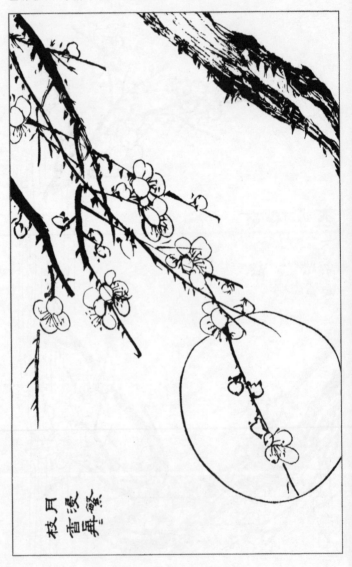

月浸疏枝香雪影

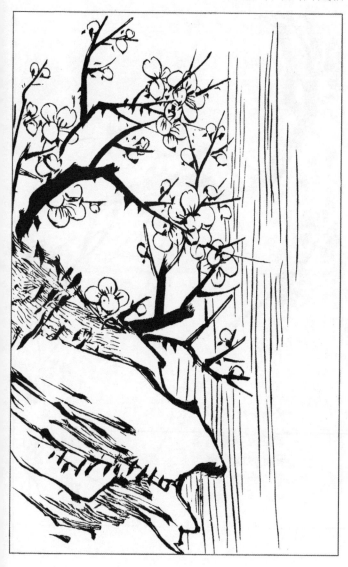

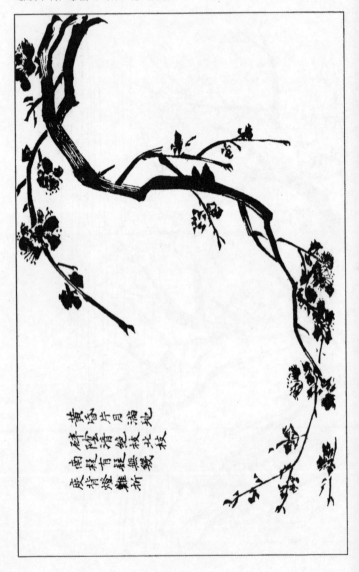

黃昏片月滿地橫枝
碎陰清絕無斜
辭南枝有燈難折
庾清燈難折

金英破蠟 仿周密畫 楊誠齋句

瞭窄 枝本地后楊心
秋人正也

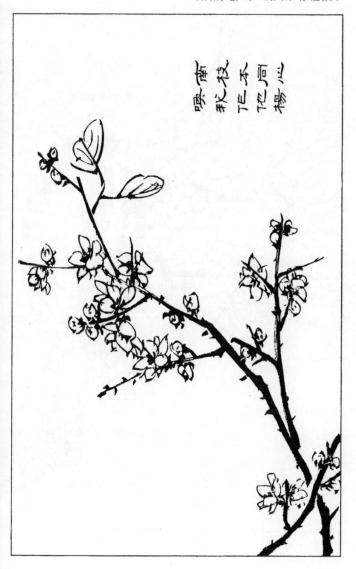

175

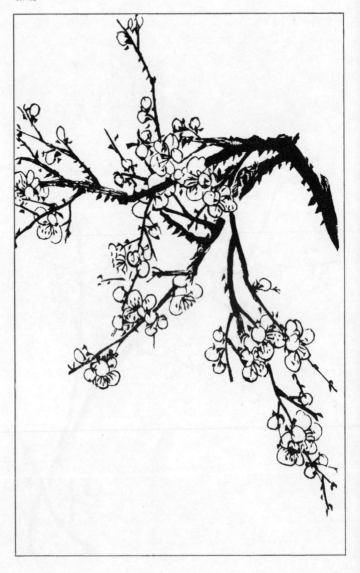

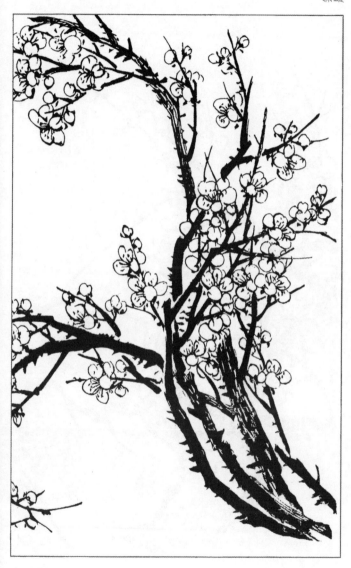

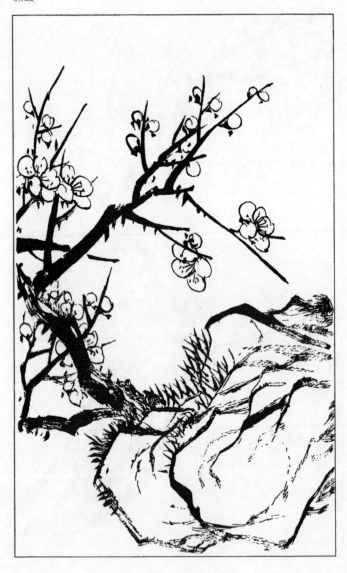

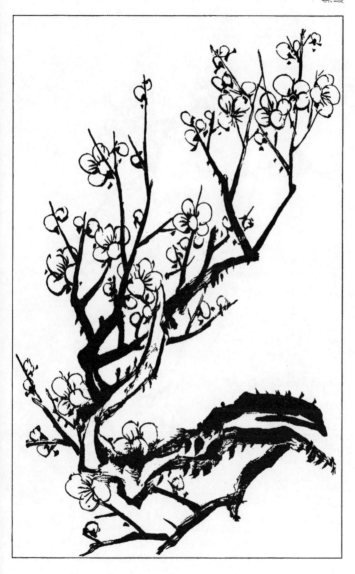

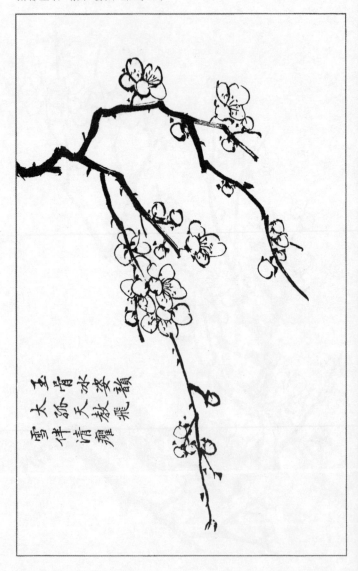

玉姿冰韻飛香
清骨天趣雍雅
太弥清雍
雪伴

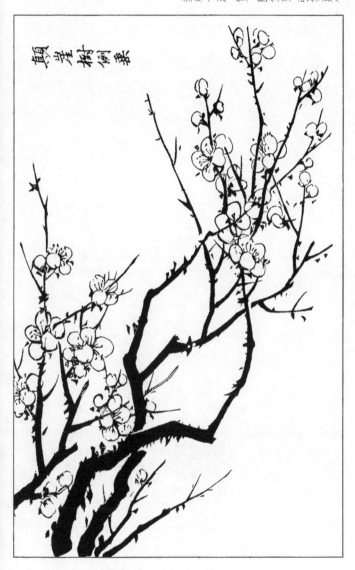

青在堂畫菊淺說

◎ 畫法源流

　　菊花色澤多樣，花形也各不相同。如果不能同時擅
長勾勒渲染，就不能畫得逼真。考證《宣和畫譜》，宋代
的黃筌、趙昌、徐熙、滕昌祐、邱慶餘[1]、黃居寶[2]等名
家，都繪有《寒菊圖》。直到南宋、元、明，才有文人隱
士，因為仰慕菊花的幽豔芬芳，用筆墨寄託情懷志向，雖
不藉助脂粉，卻更顯出清高。所以趙孟堅、李昭[3]、柯九
思、王若木（按：應為王若水，即王淵[4]）、盛雪篷[5]、朱
銓[6]等人，都擅長畫墨菊。讓人倍覺菊花傲霜凌秋的氣概
蘊含胸中，出於筆下，不是憑色彩求得的。我為芥子園
編訂的四譜：蘭譜之後接着是竹譜，楚辭和衛風，可以
同稱為君子；梅譜之後以菊譜相伴，孤山和栗里，都受
高人逸士青睞。它們都是花木中超凡脫俗的品類。作為
花木類，春蘭夏竹冬梅秋菊，已經具備四季氣象，作花譜
放在眾花卉的前面，不是再合適不過嗎？

◎ 畫菊全法

菊作為一種花，它的秉性傲，色彩美，開花晚。畫菊，胸中應當熟悉它的全體，才能盡顯它的清幽絕俗的韻致。總體來說，花要俯仰有致而不繁雜，葉要互相掩映而不凌亂，枝要交相穿插而不錯雜，根要參差錯落而不平列。這是大體情況。如果再要進一步探求，即使是一枝一葉一花一蕊，也要各盡其態。菊花雖是草本，但有傲視寒霜的雄姿，與松樹並稱。所以畫枝應當孤高勁挺，有別於春花的和順纖柔；畫葉應當豐滿潤澤，有別於殘花的憔悴乾枯。花和蕊要有含苞有開放。枝頭俯仰的規律是：全放的花枝重，枝頭宜下俯，半放未放的花枝輕，枝頭宜上仰。仰枝姿態不可太直，俯枝下垂不可太過。以上是就整體而言。至於花萼、枝葉、根株等項，將在後面另外介紹它們的畫法。

◎ 畫花法

菊花花頭形狀不一。其瓣形除了尖圓、長短、疏密、寬窄、粗細的分別，更有兩叉、三歧、巨齒、缺瓣、刺瓣、捲瓣、折瓣的種種變化。大凡長瓣、少瓣，其花頭平如鏡面的，都有花蕊。花蕊有的像金栗堆聚，有的像蜂巢簇擁。如果是細瓣、短瓣，花頭四面捲起，積聚如同球形的，就沒有花蕊。儘管花瓣形狀各異，但都要從花蒂發出。花瓣少的，瓣根環列與花蒂相連。花瓣多的，

每瓣都要對應花蒂長出，其形狀自然圓整耐看。花的顏色不過黃、紫、紅、白、淡綠幾種，中間色深，四周色淺。加上深淺相間的排佈，可以生發出無窮的變化。如果花瓣用粉染，瓣筋最好還是用粉勾勒，後學者自可意會得到其中的玄妙了。

◎ 畫蕾蒂法

畫花要懂得畫花蕾。花蕾有半開、初開、將開、未開的差別，情形各不相同。半開的花側面能看到花蒂，花蕊嬌嫩，聚集在花心，花頭還沒有全部舒展開。初開的花，花苞開始打開，幼小的花瓣剛舒展，如雀舌茶葉吐露香氣，又像握緊的拳頭伸開手指。將開的花花萼還有香氣，花瓣先露出顏色。未開的花則是碧綠的花蕊球，像群星點綴在花枝上。要各具情態才好。畫花蕾要知道生長花蒂，花頭雖形色不一，花蒂卻都相同。花瓣多層包裹，形狀不同於其他的花。渾圓未開之時，即使是不同顏色的花，苞蕾的顏色最好也都染成綠色，只有將要開放的花，花蕾才可微露花的本色。表現菊的豔麗和丰姿，關鍵在於花。而花的蘊含香氣，關鍵在花蕾。花蕾的生長吐瓣，更在於花蒂。這個道理不可不知，所以畫花法中又增添了蕾蒂畫法的內容。

◎ 畫葉法

菊葉也有尖圓、長短、寬窄、肥瘦的區別，但菊葉有五片歧葉四個缺口，最難描畫。最怕的是每片葉子都相同，猶如刻板印刷一般。一定要用反、正、卷、折方法。葉面為「正」，葉背為「反」。正面的葉子下面能夠看到反面叫「折」，反面的葉子上面露出正面叫「捲」。畫葉掌握了這四種方法，加上葉片之間的掩映和葉筋的勾勒，自然不會雷同而具有更多風韻。此外還要注意花頭下所襯的葉子，葉片要肥大，顏色要深濃潤澤，這些一定都要盡全力去做到。枝上的新葉，適合傅染柔嫩、輕清的色彩；根畔的落葉，適合用蒼老、枯焦的顏色。正面的葉子適合用深色，反面的葉子適合用淡色。畫菊葉的所有方法就齊全了。

◎ 畫根枝法

花要遮葉，葉要掩枝。菊的根枝，在未畫花和葉之前先要用木炭條勾出確定位置，待花葉畫完，才能畫出來。根枝的位置確定以後，再畫花和葉，這樣才能符合花葉四面環繞，根枝藏於其中的原理。如果不先確定好根枝的位置，生枝生葉就沒有了確定的方向。如果不是畫成花葉後再添補，那麼偏花偏葉就全都佔據前邊位置了。主枝要勁挺，旁枝要細嫩，根部要蒼老。更要做到柔韌但不類似於藤類，勁健但不類似於荊棘。俯枝不要

下垂太多，要有迎風向日的氣象；仰枝不要太直，要有帶露避霜的姿態。花蕾、枝葉、根株相得益彰，也就把握了菊花整體的神情風貌。儘管這是畫菊方法中的細枝末節，難道是容易説清的嗎？

◎ 畫菊訣

每值深秋開，菊花稱傲霜。若要傳其神，下筆勢軒昂。五行中央色，所貴是正黃。春花太嬌弱，如何能比方。紙上圖寫就，相對有晚香。

◎ 畫花訣

畫菊有法度，花瓣分尖圓。花頭有正側，位置有後先。側面畫一半，正面形全圓。將開花吐蕊，未開星點點。畫成添蒂萼，安放在枝端。

◎ 畫枝訣

下筆先畫花，花下再添枝。枝條要斷續，預留葉位置。有彎也有直，有高也有低。直枝莫太仰，彎枝莫太低。俯仰能得勢，畫葉多丰姿。

◎ 畫葉訣

畫葉有法度，必由枝上生。五歧與四缺，反正要分明。花憑葉襯托，花才有性靈。疏處添枝條，密處綴花

英。花葉配合好，與根合性情。

◎ 畫根訣

畫根有法度，上應枝與梢。筆勢要蒼老，立意在孤高。直根別像艾，亂根別似蒿。根下可添草，掩映出清標。再加泉石配，風致更妖嬈。

◎ 畫菊諸忌訣

下筆要清雅，最怕筆粗惡。葉少花反多，枝強幹反弱。花枝不相應，瓣不由蒂生。筆鈍色枯槁，渾然無生機。知道這幾點，畫菊深為忌。

註釋

1. 邱慶餘 (生卒年不詳)，五代後蜀畫家，擅畫花卉禽蟲。

2. 黃居寶 (生卒年不詳)，字辭玉，成都人，黃荃之子，五代後蜀畫家，工於花鳥。

3. 李昭 (生卒年不詳)，字晉傑，鄆城 (今山東濮縣東) 人，宋代畫家，擅長畫墨竹墨花。

4. 王淵 (生卒年不詳)，字若水，號澹軒，錢塘 (今浙江杭州) 人，元代畫家，代表作有《花竹禽雀圖》等。

5. 盛雪篷 (生卒年不詳)，字行之，號雪篷，江寧人，明代畫家，擅畫梅竹菊草。

6. 朱銓 (生卒年不詳)，字文衡，號樗仙，長沙人，明代畫家，擅畫菊竹。

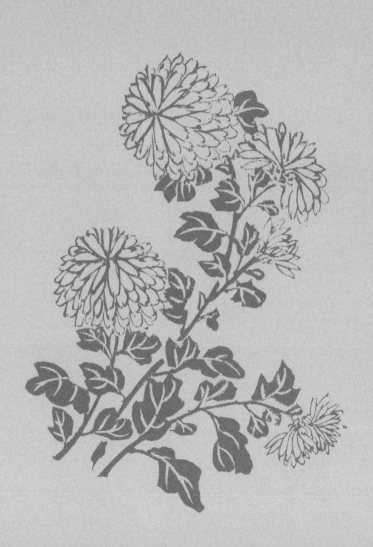

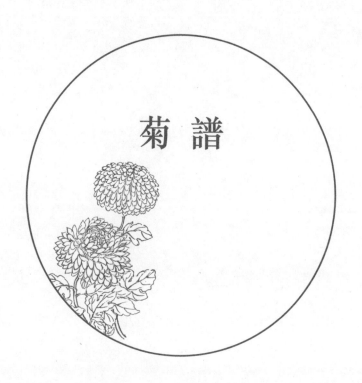

菊 譜

◎平頂長瓣花

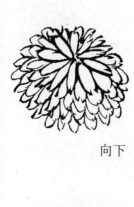

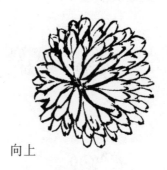

向上

向下

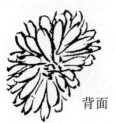

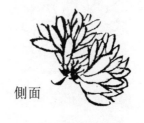

側面

背面

含蕊

二花相互掩映

◎高頂攢瓣花

含蕊

將放

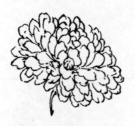

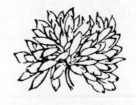

剛開放的花正面

初開放的花側面

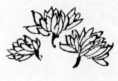

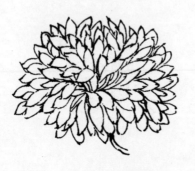

全開放的花側面

全開放的花正面

194

◎攢頂尖瓣花

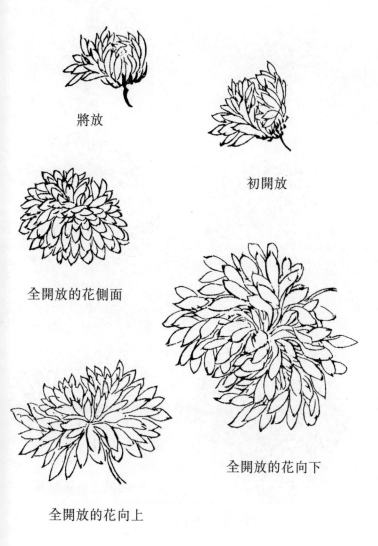

將放

初開放

全開放的花側面

全開放的花向下

全開放的花向上

◎抱心尖瓣花

含蕊

將放

初開放的花側面

初開放的花正面

全開放的花側面

全開放的花正面

◎層頂亞瓣花

初開放的花正面

初開放的花側面

全開放的花側面

全開放的花正面

197

◎攢心細瓣花

全開放的花正面

細蕊

初開放的花側面

平頂正面

平頂正側

◎點墨葉式

下垂的正面的葉片

背面向上的葉片

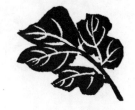

上仰的正面的葉片

背面捲曲的葉片

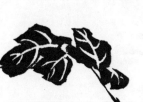

正面捲曲的葉片

正面的折葉

背面的折葉

正面向上的葉片

頂上五葉反面正面

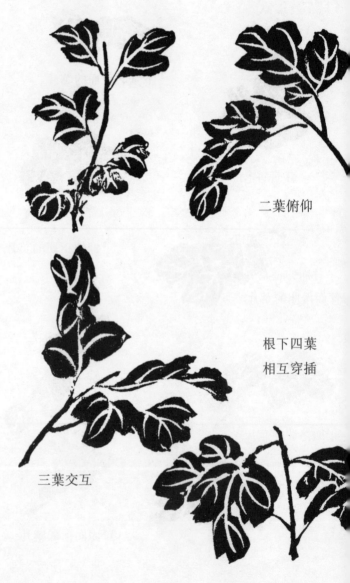

二葉俯仰

根下四葉
相互穿插

三葉交互

200

◎勾勒葉式

背面的側葉

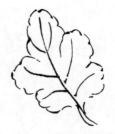

上仰的正面的葉片

背面的捲葉

平掩的正面的葉片

上仰的折葉

下垂的正面的葉片

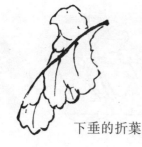

下垂的折葉

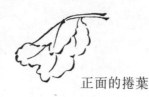

正面的捲葉

201

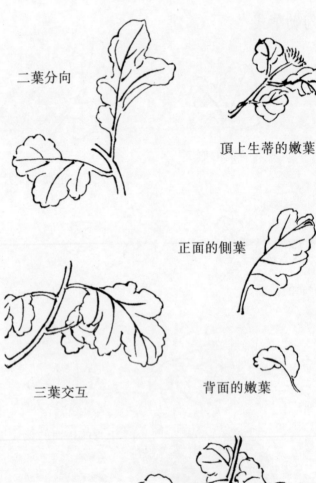

二葉分向

頂上生蒂的嫩葉

正面的側葉

三葉交互

背面的嫩葉

四葉掩映

◎花頭生枝點葉勾筋式

二枝全開放

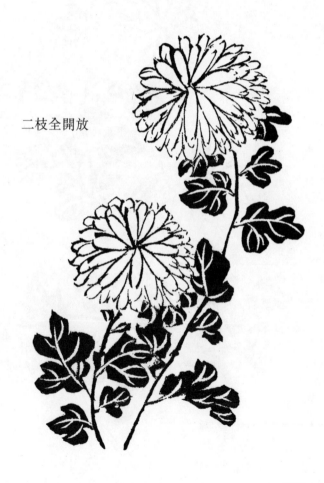

三枝花蕊反面正面

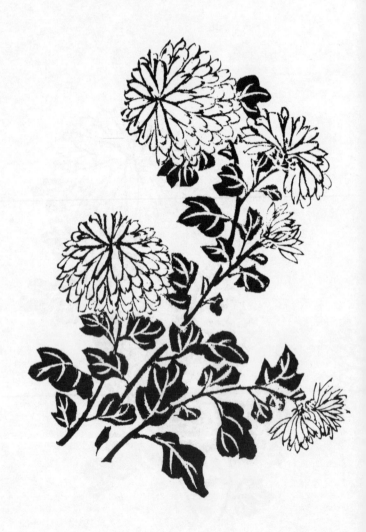

小花細蕊

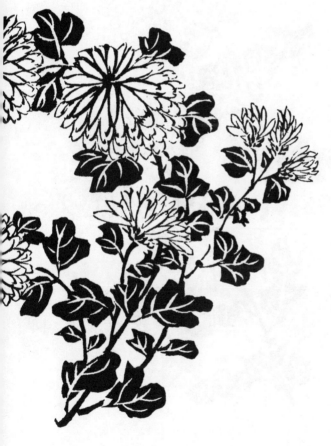

單花折枝

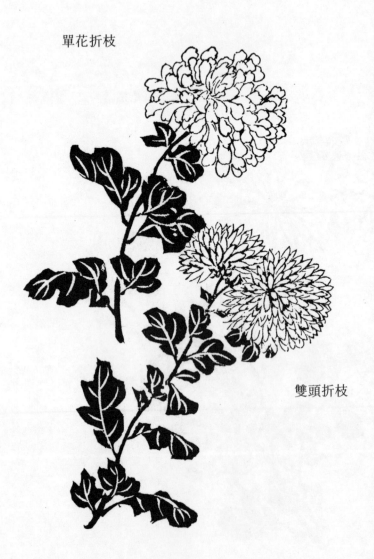

雙頭折枝

花頭短枝

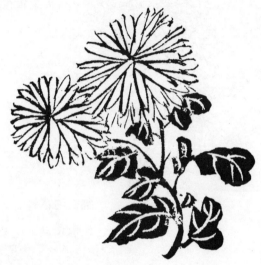

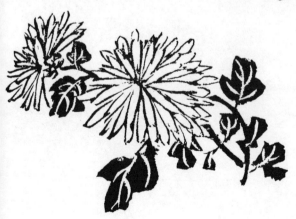

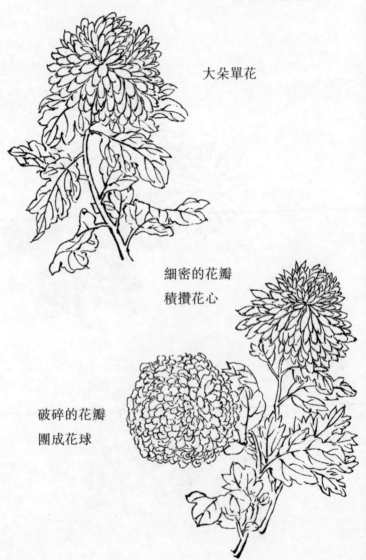

◎勾勒花頭枝葉式

大朵單花

細密的花瓣
積攢花心

破碎的花瓣
團成花球

尖銳的花瓣
形成的花頭

細長的花瓣
形成的花頭

密集的花瓣
鋪平頂端

尖尖的花瓣
環抱花蕊

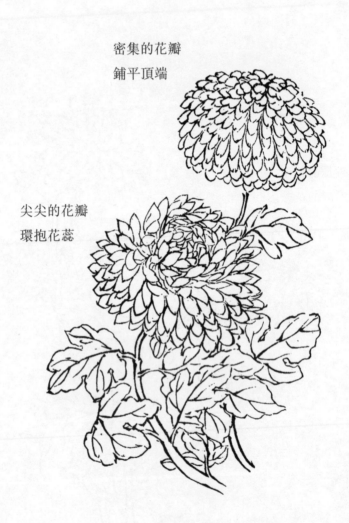

短短的花瓣
形成的花頭

細窄的花瓣
形成的花頭

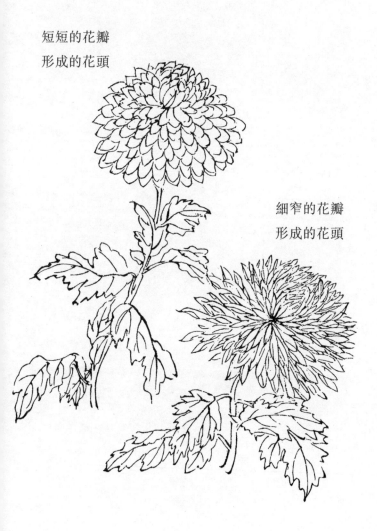

古今諸名人圖畫

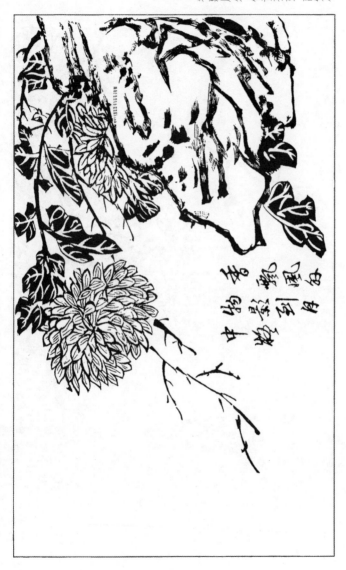

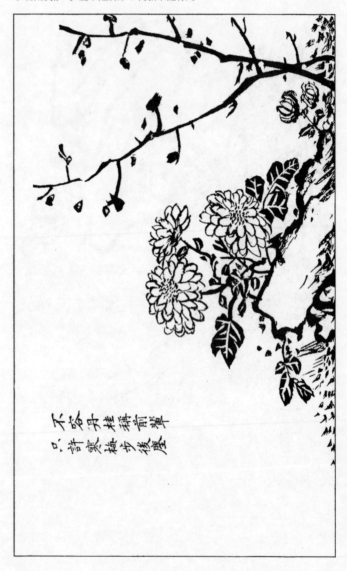

不容丹桂稱前輩
只許寒梅步後塵

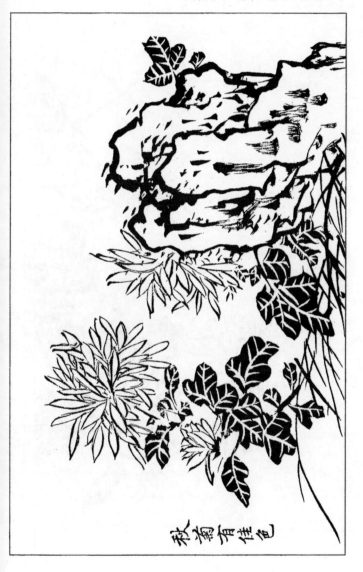

秋菊有佳色

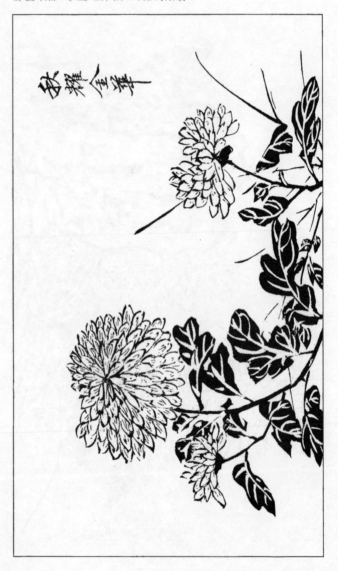

秋耀金華

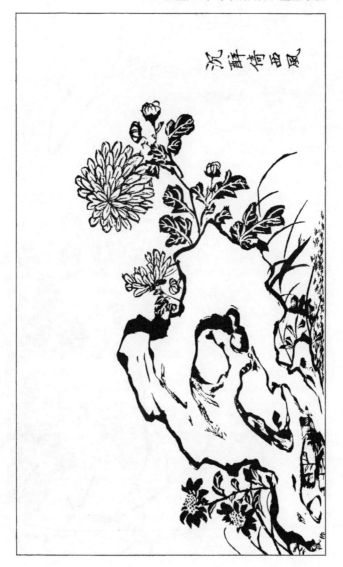

沉醉倚西風

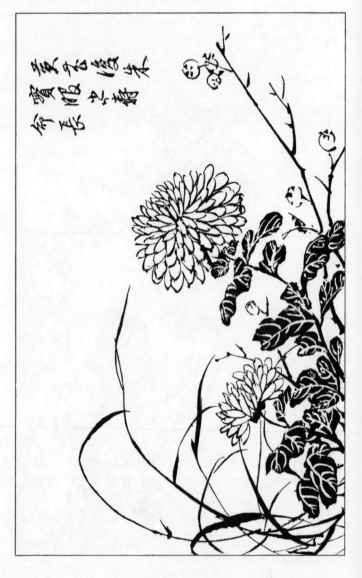

黄花朱實 仿李昭畫 陶淵明句

220

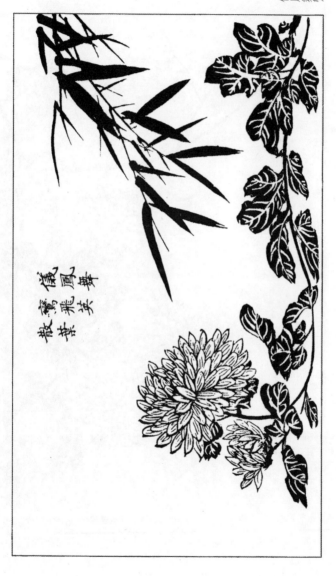

221

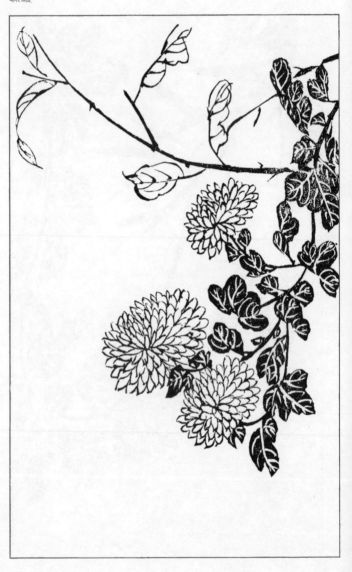

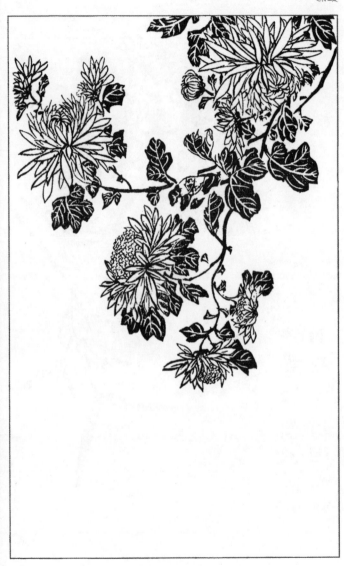

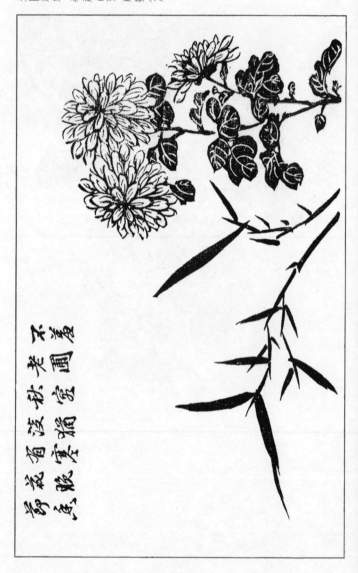

蜀葵菊花深老圃不妻
色亂風尊寶滴金

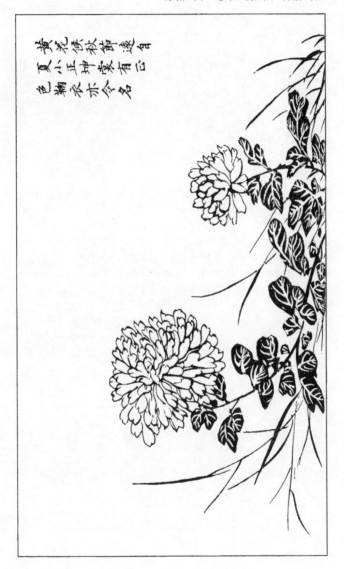

坤裳正色 學黃居寶畫 朱遜之詩

黃花俟秋節 遠向
小正坤裳有名
夏瀹衣亦令色

225

增廣名家畫譜

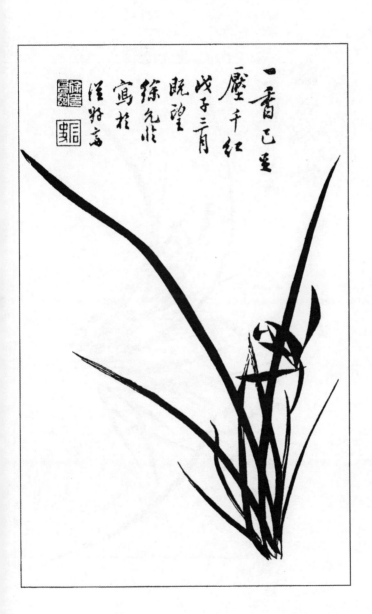

一香已至
歷千紅
戊子三月
既望
徐光水
寫於
汪粋堂

229

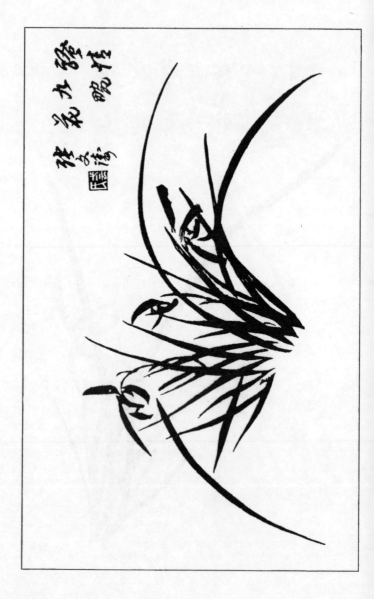

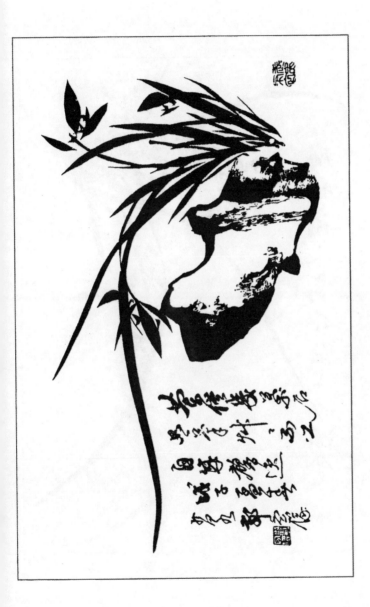

231

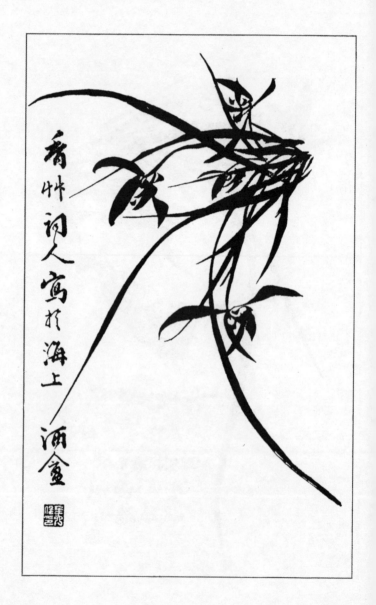

香竹詞人寓於海上 酒盫

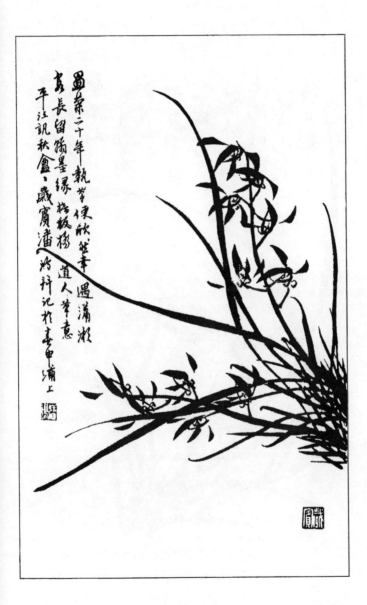

图案二十年执笔使欲笔事 遇蒲湘

吉长留铸墨缘 挼拨挼 道人笔意

平注讯秋盦。岁寅潘 冰诗记於吉甫 蒲上

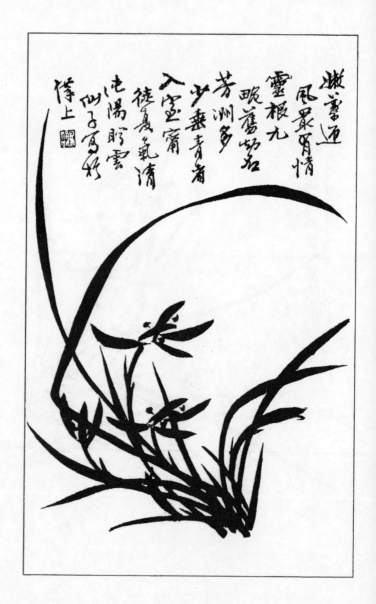

嫩蕊迎風眾有情
靈根九畹舊題名
芳洲多少無青睞
入室寧徒夏氣清
池陽眵雲
仙子寫形
傳上

晴湖君水浅
輕毫寫出風
流枝調高
周氏美人歷
蓀感贈君
一卷此離騷
光緒甲子春月
沈陽聽雲仙子
寫枝隆上琴
劍山居

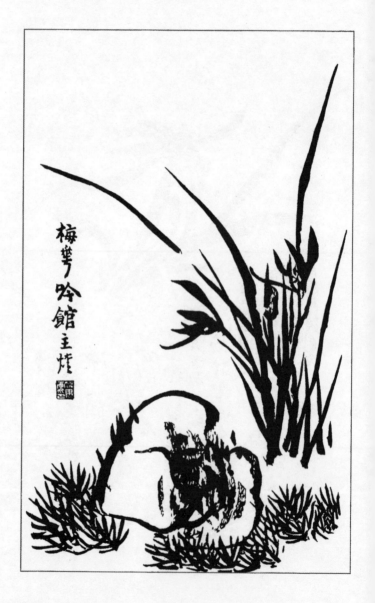

梅華吟館主燁

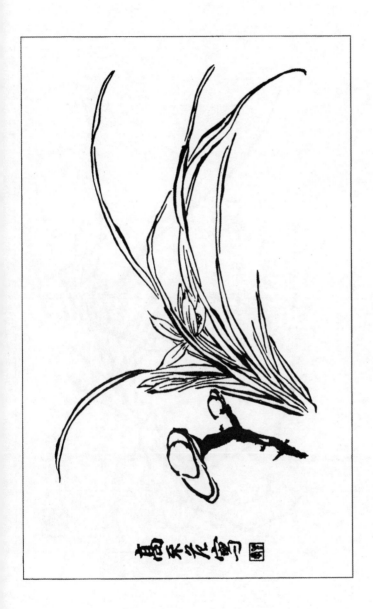

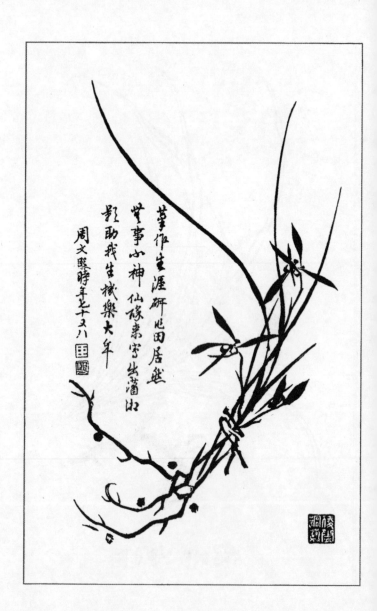

草作生涯硯北田居然
豐事小神仙餘來寫此蘭幽
影助我生機樂天年
周文燦時年七十又八

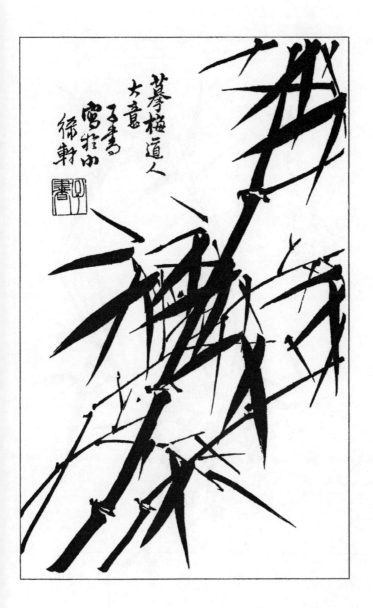

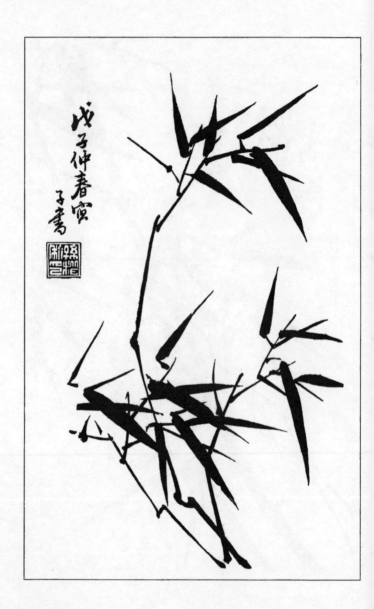

戊子仲春寶

子壽

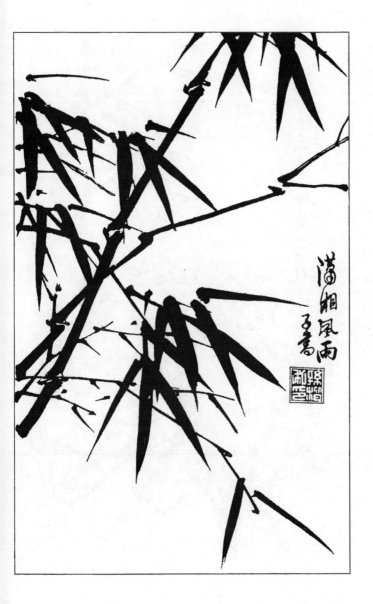

潚湘風雨
子喬

241

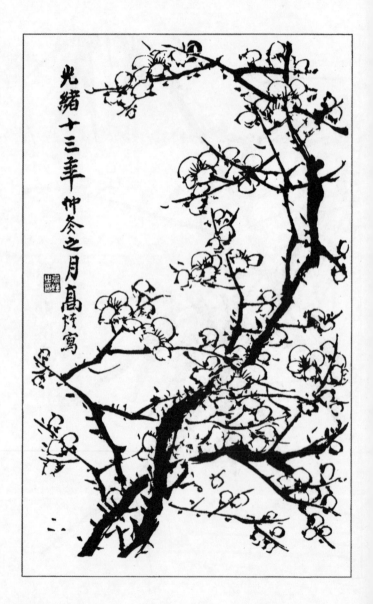

光緒十三年仲冬之月髙烿寫

二

242

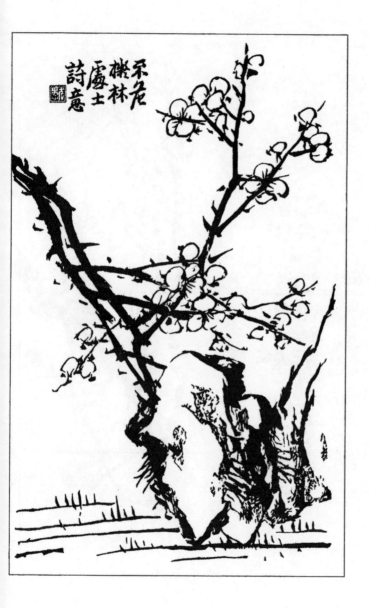

不

老

欄

林

處

士

詩

意

243

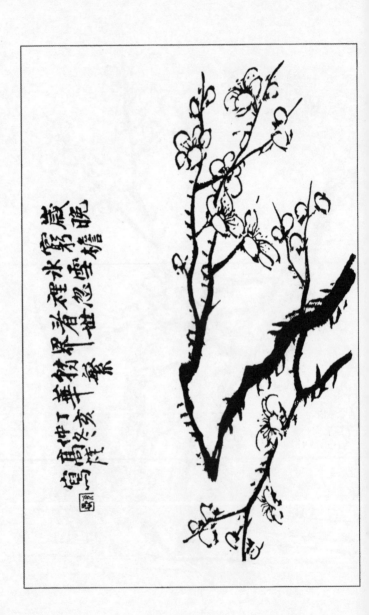

244

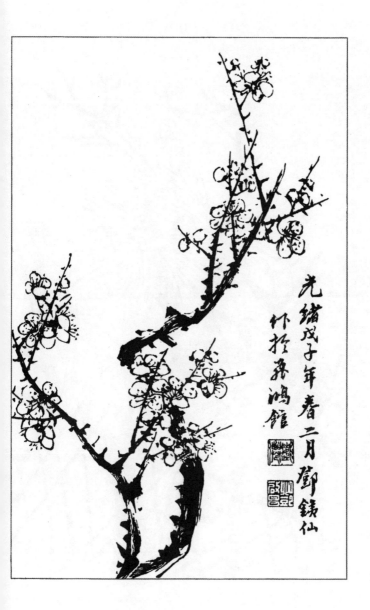

光緒戊子年春二月鄧錢仙

仿揚无咎鴻館

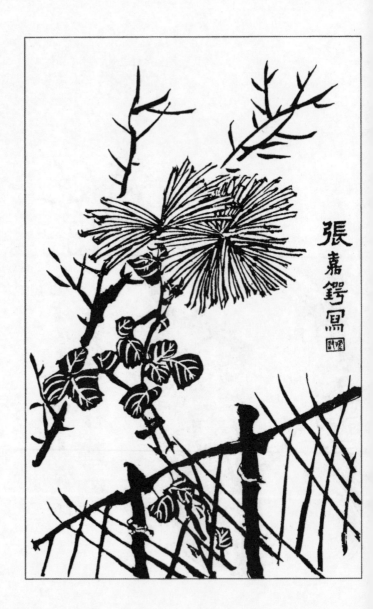

張嘉鍔寫

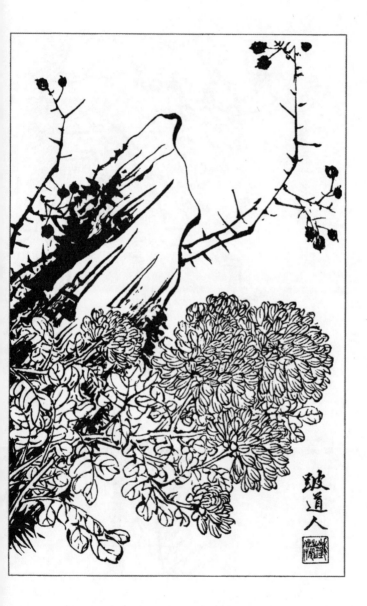

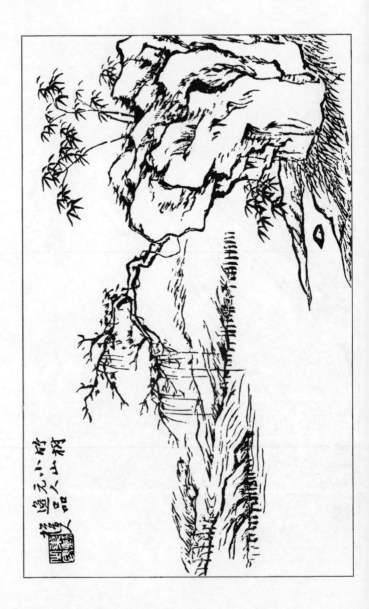

竹石小景 元人小樹邊

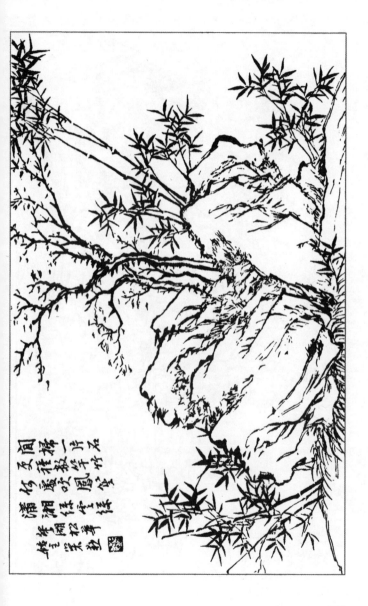

瀟灑徐徐搖曳間
竹開鳳管數竿石
潘澗任含情
拂籬招華軒

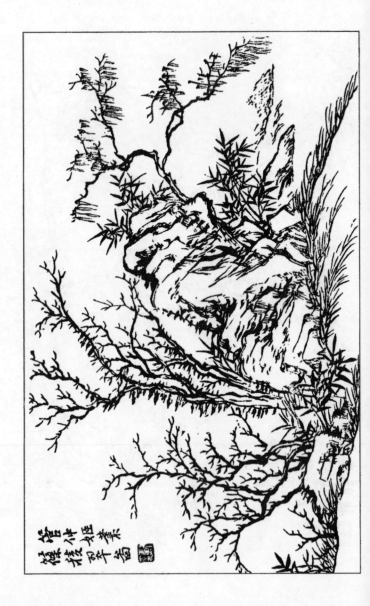

251

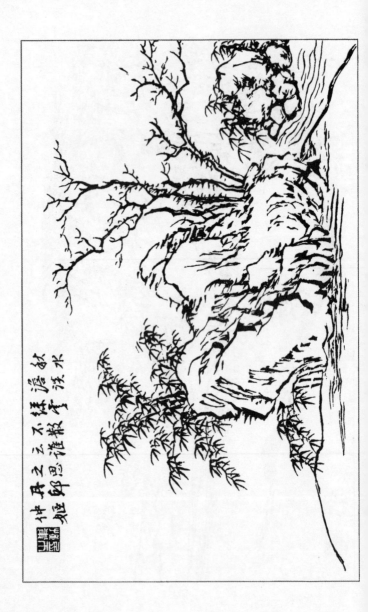

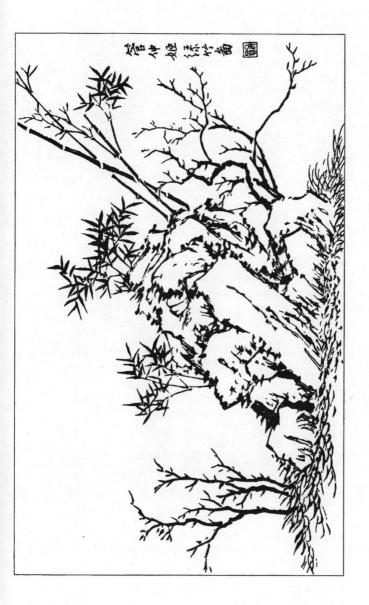

責任編輯	陳　菲
書籍設計	彭若東
排　　版	周　榮
印　　務	馮政光

書　　名	白話芥子園　第二卷·蘭竹梅菊
作　　者	［清］巢勳臨本
譯　　者	孫永選　劉宏偉
出　　版	香港中和出版有限公司 Hong Kong Open Page Publishing Co., Ltd. 香港北角英皇道 499 號北角工業大廈 18 樓 http://www.hkopenpage.com http://www.facebook.com/hkopenpage http://weibo.com/hkopenpage Email: info@hkopenpage.com
香港發行	香港聯合書刊物流有限公司 香港新界大埔汀麗路 36 號 3 字樓
印　　刷	美雅印刷製本有限公司 香港九龍官塘榮業街 6 號海濱工業大廈 4 字樓
版　　次	2020 年 3 月香港第 1 版第 1 次印刷
規　　格	32 開 (128mm×188mm) 272 面
國際書號	ISBN 978-988-8694-04-4

© 2020 Hong Kong Open Page Publishing Co., Ltd.
Published in Hong Kong

本書中文繁體版由傳世活字國際文化傳媒 (北京) 有限公司授權出版。